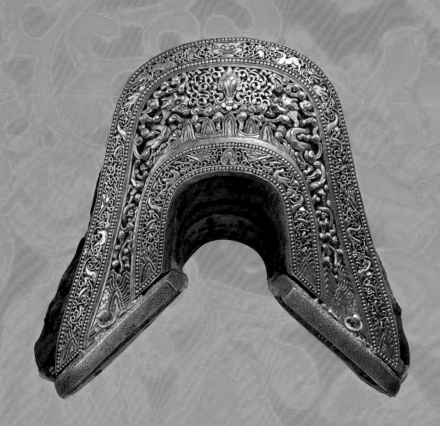

御馬金鞦

王度歷代馬鞍馬具珍藏展

Royal Horse Saddles and Accoutrements Through The Ages
From The Wellington Wang Collection

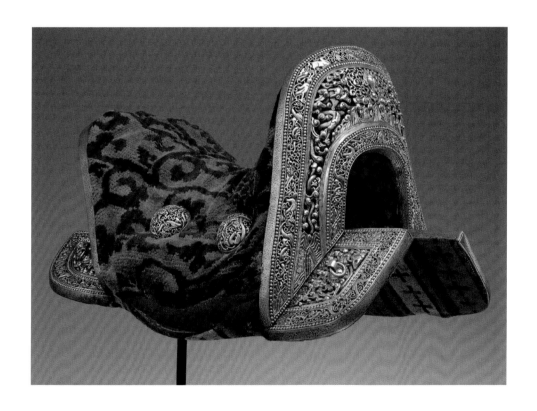

國立國父紀念館

目　錄
CONTENTS

3

館長序

「御馬金鞍—王度歷代馬鞍馬具珍藏展」

　　舉凡乘馬時的輔助工具，皆可稱爲「馬具」。一套完整的馬具包括：籠頭、馬嚼、馬啣、盤胸、鞍墊、馬鞍、馬鐙、後鞦等。

　　考諸漢民族對馬具華麗裝飾之流風，應肇始於兩漢，由於武功強盛與討伐匈奴，漢代騎射習武之風鼎盛，不但有千里駒「汗血馬」，鞍轡且力求華麗。兩漢之後，中原動盪，此風逐衰；迨至唐朝，富麗堂皇之鞍轡裝飾風格再興。唐以降各朝：宋國勢積弱；元統治僅九十年；明以守代戰，戰氛日緩；馬具之華美，亦遠遜於前。直至清代，善戰的滿族入關，綺麗鞍轡之風復起，康熙、雍正、乾隆三代盛世，御用純金、純銀之馬具無不精雕細鏤，極盡考究。

　　國際知名的收藏家王度先生，此次展出中外馬鞍百餘件，時代從遼元迄今；國家有中國、日本、美國及外蒙；材質有犀皮、牙角、黃花梨、金銀銅、景泰藍、漆器及貝殼；製作有鑲嵌、鎏金、鏤空、雕漆、彩繪及織錦；種類有作戰馬鞍、生活馬鞍、狩獵馬鞍；其鞍橋、鞍花、鞍翅、鐙盤、鐙帶、鐙磨無不多采多姿，目不暇給，令人嘆爲觀止。

　　王度先生浸淫千年文物天地四十餘年，收購中華歷代文物五萬餘件，品類多達三十八項，慧眼獨具，堪稱國內收藏界的伯樂。此次在本館首展收藏多年的馬具，精采絕倫，難得一見，特綴數語，以申賀忱，並爲之序。

<div align="right">

鄭乃文 謹 識

2007 年 7 月

</div>

序言－千里馬因伯樂而重

「御馬金鞍－－王度歷代馬鞍馬具珍藏展」是王度兄收藏系列展覽中，今年首度亮相的重頭戲。

我總認為，「王度」是「奇人」的代名詞。中國古代有王度者，以收藏銅鏡著稱於世。今之王度，收藏文物之廣博則無所不及，謂之「族繁不及備載」，絕不為過。我曾戲謔他愛物痴狂如初戀少男，勢不可擋。而且，古董收藏家芸芸眾生，但選擇收藏冷門的「馬鞍」之人，可說門可羅雀，唯獨他卻「千萬人吾往矣」。說他不奇，委實困難。

我不會騎馬，卻看過馬；我不懂馬鞍，倒也坐過，但總未曾細探其堂奧。承王度兄之囑為馬鞍展作序，方才會神一睹其豐富收藏，不禁嘆為觀止。原來小世界中自有廣大世界，不能不為之折服。

馬鞍因用途所限，故其型制大同小異。可是，精彩之所在，就在每一件藏品間的小異之處。從材質而言，有犀皮、牙角、黃花梨、金銀銅、景泰藍、貝殼、漆器等不一而足。論其製作，則有鑲崁、鎏金、鏤空、雕漆、彩繪、織錦，巧奪天工、美不勝收。

林林總總的馬鞍，雖然來自東瀛、中原、北美、蒙藏等不同的國度，但其精神則一，那就是展現武術騎士瀟灑雄壯、威武有神的氣勢。用心審視這些古意盎然的馬鞍，雖然時光已遠，仍不難想像當年鞍上人物英姿煥發、不可一世的神采。

想到這裡，終能體會王度兄為何偏好此道、執迷不悟的道理。千里馬因伯樂而重，此次展覽的古今中外眾多馬鞍，也因為王度兄的慧眼而能齊聚一堂，重展雄風，不能不謂為喜事一樁。

值此圖錄出版之際，略述贅言，不過對於王度兄熱愛古董、始終如一的意志與行動，聊表敬意而已。

洪三雄

雙清文教基金會董事長

2007 端午節前夕

專文－馬鞍今昔

　　人類的移動，最早靠兩條腿，後來發明了輪子，遂以人力移動車子，接著又改為藉畜力移動車子。雖然如此，藉畜力移動車子沒有人類直接跨越在動物背上來移動方便、迅速，尤其是跨在馬背上移動，快者被形容如風般奔馳。人類如果直接跨坐在馬背上，移動中的摩擦，並不好受，遂想到鋪墊厚氈或皮革使其柔軟。厚氈或皮革的確能讓馬背上的人稍感舒適，可是卻易滑動，為了坐穩，人們進而想到以木架掛在馬背上，馬鞍於焉誕生。

　　初期的馬鞍可能僅像一椅凳般架在馬背上，馬若奔馳，馬背上的人將前後滑動，於是將馬鞍前後加高，是為低橋鞍，為了更加穩固，馬鞍的前、後橋越加越高，高橋鞍遂應運而生。考古學家們發現，在漠北蒙古共和國境內諾顏山的匈奴6號墓中，即曾出土木馬鞍和穿馬鐙的孔洞。但是在長城內的戰國諸雄文物畫像中，尚未出現清晰的馬鞍形象，近年在秦皇陵的俑坑中出土的騎兵俑，陶鞍馬的馬背上清晰地顯示出馬鞍前後兩端略略隆起，中部低凹，屬於低橋鞍，就圖像看，其真實質材或為皮革。（圖一）雖然如此，目前在漢代墓葬或遺址中，尚未發現馬鞍實例，即使是畫像磚或畫像石上的圖像，也尚無法明確辨識出馬鞍的形象。不過，陝西咸陽楊家灣所出土的西漢早期陪葬坑出土的陶質戰馬，馬背上安有皮革或厚氈質的鞍具，或可做為漢人馬鞍雛形。（圖二）此外，出土於河北定縣，屬於西漢晚期的一件錯金銀銅俾倪（馬車傘蓋支柱中間的銜接零件）紋飾中的騎馬者之鞍，也曾為學者認為已接近所謂高橋鞍的形象，（圖三）其下方垂著很長的障泥，曾引起學界的矚目。過去論及漢代馬鞍的清晰形象，總以1969年在甘肅武威北郊出土的銅馬上的低橋鞍作為實例，由於此磚室墓壓疊在明代建築「雷台」的臺基下而以「雷台漢墓」聞名於世，近年來日漸增多的資料已讓學

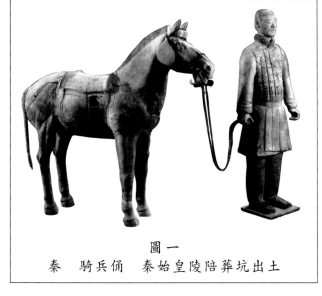

圖一
秦　騎兵俑　秦始皇陵陪葬坑出土

圖二
西漢早期　馬鞍（線繪圖）
依據陝西咸陽楊家灣陪葬坑出土陶戰馬所繪（採自孫機《漢代物質文化資料圖說》，頁117，圖版30-14）

圖三
西漢後期　馬鞍（線繪圖）
依據河北定縣出土錯金銀銅俾倪紋飾中的騎馬者所繪（採自孫機《漢代物質文化資料圖說》，頁117，圖版30-15）

術界重新審視其訂年，並由「漢墓」下修爲魏晉時墓葬，因此其銅馬背上的低橋鞍僅能做爲魏晉時期馬鞍形象的實例。（圖四）此外，在當時的一些陶鞍馬俑也可一窺當時馬鞍形象，例如出土於江蘇南京裝門外幕府山屬於東晉（317-420）的墓葬中，即有其例。從圖像看，此時南方已是高橋鞍，但其裝飾稱不上華麗。馬鞍，顧名思義需與馬匹並列，進而與騎士同觀，長城內的漢民族乃農耕爲主，長城外的民族才屬於馬背上的民族，馬鞍當然成爲其生活必需品，因此匠心便用於其上。囿於資料所限，目前尚無法完全瞭解戰國至漢代時期北方匈奴民族胯下的鞍具精美的程度，但是稍晚的鮮卑

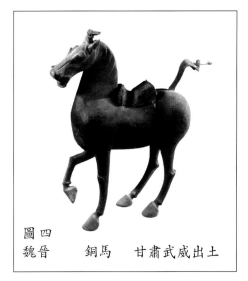

圖四　魏晉　銅馬　甘肅武威出土

族，卻留下了相當數量精美的馬鞍。鮮卑是中國北方歷史上十分重要的民族之一，東漢時即見於史冊，後來不斷壯大，魏晉時期（三世紀後半葉）在今日遼西地區出現了一支強大的慕容鮮卑。慕容鮮卑在中國北方土地上活躍了兩百多年，先後建立了前燕（337-370）、後燕（384-409）與北燕（409-436），它們都曾都於龍城，即今遼寧朝陽，故朝陽有「三燕故都」之稱，其所遺存的考古文化被稱爲「三燕文化」。上個世紀六十年代以來，在遼西地區清理了四百多座三燕時期墓葬，出土了一大批文物，其中不乏精美的鞍具。據統計，遼西地區出土馬具的墓葬已有十餘座，其中尤其以銅鎏金鏤空鞍橋包片的數量最多。例如（圖五）的這副鎏金鞍橋包片，出土於朝陽縣十二台營子88M1，這是一座前燕時期的墓葬，出土遺物豐富。這套銅鎏金鏤空鞍橋包片共兩片，均爲包在前後木質鞍橋上的片飾，背面尚存朽木質。兩片包片的製作工藝及圖案均同，其製法是先在鞍橋包片正面用鏨刻的楔形點連貫成線，並形成紋飾，然後將紋飾輪廓外鏤空，最後鎏金爲飾。主體紋飾爲大小不等並以條形鏤孔相隔的六角形、五角形、不規則四角形的龜背紋，其內刻飾龍、鳳、異獸、鹿、羽人等紋飾，顯示出前燕慕容鮮卑的藝術風貌。

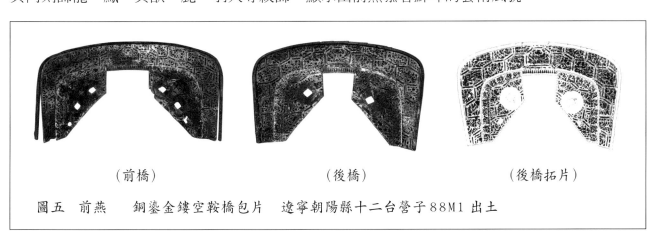

（前橋）　　　　　（後橋）　　　　　（後橋拓片）

圖五　前燕　銅鎏金鏤空鞍橋包片　遼寧朝陽縣十二台營子88M1出土

　　十六國時期的各民族馬鞍，仍有待更多的出土資料來做進一步的說明。降及隋唐時代，留存至今豐富的陶俑，足供後人一窺當時鞍具的精美。大唐盛世，經濟發達，工藝精湛，尤其在金銀工藝方面，舉世矚目。唐代間接承繼了十六國的文化，但畢竟不是馬上民族所建立的朝代，所以當時精湛的金銀工藝似乎多應用在日常生活（包含飲食或飲茶器具）上，未曾在馬鞍上灌注匠

心。唐俑所見的馬鞍幾乎都是高橋鞍，雖然鋪墊毛氈類織品（即韉），卻似乎未曾用心在木質馬鞍前、後橋的部位進行修飾。（圖六）但是從當時詩人的歌詠中，仍顯露出以金銀或珠玉裝飾馬鞍的情形，例如李白的詩句：「五陵年少金市東，銀鞍白馬度春風。」或「曉戰隨金鼓，宵眠抱玉鞍。」

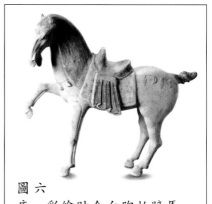

圖六
唐　彩繪貼金白陶抬蹄馬
陝西長武出土

　　唐代的鞍具裝飾重點不在馬鞍本身，倒是其他部位，諸如蹀躞帶或鞦帶（圖七），這在石雕「昭陵六駿」的「颯露紫及丘行恭像」中的駿馬身上，可清晰發現初唐皇家御馬的鞍具之華麗裝飾，可惜此件精美石雕現藏在美國費城大學博物館。

　　契丹民族是一個馬背上的民族，馬匹與契丹人息息相關，除了騎馬、射獵、行軍作戰，甚至重要盛大典禮和祭祀等活動，也都在馬背上進行，因此契丹人在馬具的製作上格外用心，宋太平老人在其《袖中錦》書中將「契丹鞍、端硯、蜀錦、定瓷」並列為「天下第一」。端石硯是當時四大名硯之一，定窯瓷器在當時官家與民間通用已久，蜀錦更是享譽甚久，契丹境內製作的鞍具和它們並列，也同時受到宋人的推崇，可見其受到契丹人與宋人廣泛的重視。契丹鞍具之精美，

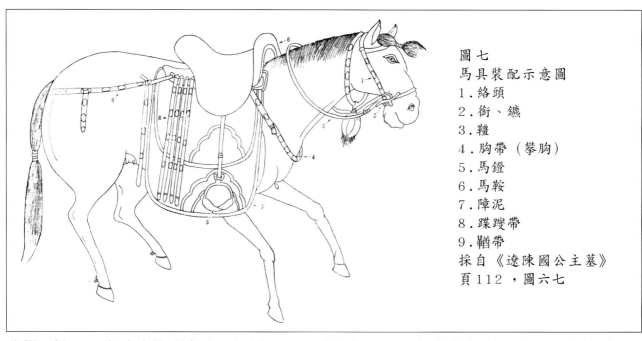

圖七
馬具裝配示意圖
1.絡頭
2.銜、鑣
3.韁
4.胸帶（攀胸）
5.馬鐙
6.馬鞍
7.障泥
8.蹀躞帶
9.鞦帶
採自《遼陳國公主墓》
頁112，圖六七

我們可從1986年出土的遼陳國公主夫婦墓（開泰七年，1018）中出土的馬具，稍窺其堂奧。

　　遼陳國公主與駙馬合葬墓出土了兩套鞍具，每套九副，有銀馬絡、鐵銜鑣、銀馬？、銀胸帶、銀障泥鎏金銅馬鐙、包銀木鞍（圖八）、銀鞦帶等等。契丹民族對於鞍具之考究，從陳國公主夫婦墓出土的鞍具（圖九），可見一斑，足當「天下第一」之譽。

　　女真族屬於通古斯族，是一個半農半牧的民族，因此雖然取代了契丹政權，似未承繼其對鞍具的用心，目前出土的金墓也缺乏貴族墓葬，無法細述當時鞍具精美的情形。蒙古族是一個馬背上的民族，但是其對鞍具的用心似也不及契丹民族。台北國立故宮博物院藏有一幅元世祖忽必烈（1260-1294在位）時的御用畫家劉貫道所工筆精繪的「世祖出獵圖」。畫上署年至元十七年

（1280），世祖忽必烈身著紅衫紅褲，外披白狐裘，跨於黑色駿馬上，胯下的馬鞍未見金銀珠玉的裝飾，倒是其左側的后妃胯下馬鞍似有金裝。由於蒙古族實行秘葬，所以文物發現不多，目前尚未能虧得當時貴族鞍具的華麗景象，僅能賴少數如「劉貫道畫世祖出獵圖」得知一二。

明太祖朱元璋一心想恢復唐宋衣冠，對於草原民族所重視的鞍具無所提倡，但是朝廷工部下有鞍轡局，《明史‧輿服志》：「鞍轡之制，洪武六年（1373）令庶民不得描金，惟銅鐵裝飾。二十六年（1393）定公、侯、一品、二品用銀鍍，鐵事件，用描銀；三品至五品，用銀鍍，鐵事件，用油畫；六品至九品，用擺錫，鐵事件，用油畫。三十五年（1402），官民人等馬頷下纓並鞦轡俱用黑色，不許紅纓及描金、嵌金、天青、朱紅裝飾。軍民用鐵事件，黑綠油。」

自認為女真人後裔的滿族自東北騎馬入關後，對於鞍具較明人重視，金銀珠玉之外，工藝中的琺瑯、雕漆技藝也表現在馬鞍上，使得清代馬鞍的裝飾更多樣化，顏色也更多彩，時至今日來審視前清鞍具，除了工筆畫像，還有實物可資探詢，當能領略其用心。

圖八
遼　包銀木鞍
遼陳國公主夫婦墓出土

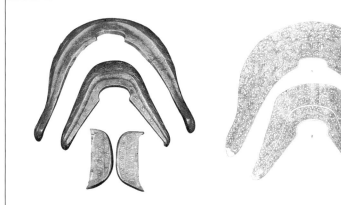

圖九
遼
銀鎏金鞍包片
（上）後橋
（下）前橋
遼陳國公主夫婦墓出土

線繪圖

後記

時序進入二十一世紀，資訊科技高度發展，人類也早已進入文明久矣！人類移動方式從雙足而車駕，從人力而畜力，如今早已擺脫畜力而藉機械與汽油的交相運作，不但馳行於陸地，航行於江海，更飛行於空中。鞍具這類必須隨著畜力而發展的器用，也早已遠離人們的日常生活中，端賴喜愛馬術之人戮力延續之。想當然爾，其精美程度定當無法與昔日相比。王度大哥好古、尊古，更獨鍾情於刀劍、帶飾與鞍具等古物，在王大嫂的支持與協助下，2005年秋推出「束玉橫金－帶鉤帶板珍藏展」，2006秋又特地於戰地金門展出他所收藏的刀劍，如今將於2007年夏季展出他多年珍藏的鞍具。認識王度兄嫂逾十年，初期知其喜愛古代文房與茶具，後來更知其鍾情於「武」華，真可謂是一位講文修武的「文物達人」。

故宮研究員 嵇若昕

2006年7月

自序

　　我少年求學時代的課外讀物，最喜愛的乃是歷史人物傳記與章回小說。每經開卷，往往愛不釋手，甚至癡迷到忘食廢寢。雖然，投入不少時間和精力，但是也得到不少開悟和體會，其中英雄與駿馬有如牡丹綠葉的史事，印象總特別深刻。

　　一代霸王項羽說過：乘烏騅五載，所向無敵，一日千里；如果沒有漢朝開國元勳蕭何月下快馬加鞭追韓信，很可能就沒有四百年的大漢帝國；如果沒有那家喻戶曉的關羽千里走單騎、劉備躍馬過檀溪、徐庶走馬薦諸葛、趙雲單騎救主等故事，三國歷史將必重寫。

　　因此我少年時代，對於英雄和駿馬有異於常人的崇拜和偏愛。同時閱覽史乘，顯而易見，馬既是古代爭戰的要角，也是人民生活的動力，更是一個國家國力強弱的指標，而「乘」數如「萬乘之國」與「千乘之國」，就是指標的準據。所謂「一乘」，即指四馬所駕駛的一輛兵車。由於此一特殊喜愛，而引發了我青壯年時期躍身馬背，馳騁原野的逸興豪情，往事既已成煙，驀然回首，仍感餘味猶存。

　　1961 年定居紐約，常常看到英姿煥發的騎警，加之欣賞西部電影及美國西部 Rodeo 遊行大典，再見雄糾糾、氣昂昂的駿馬，舊歡新愛的激情，不禁齊湧心頭。

　　語云「愛屋及烏」，我則是「愛馬及鞍」，所以寓居美國二十年間，因緣際會購買了一些與馬具有關的文物。一九八四年舉家回台後，更發現中國馬具之精美，遠超過世界各國，遂即開始盡力收購。

　　中國除皇家馬鞍及其配件崙皇富麗，精美絕倫外，盛產良駒的西藏、蒙古、青海等地之馬文物，亦美不勝收；另外，全球對馬文物之重視講求，僅次於中國者，則為日本，故東洋馬鞍、馬鐙，亦在我收藏之列。

　　此次展覽時間雖不長，但想到辛苦收藏的中外馬具得以彙整並出版圖錄，和國人分享自己的珍藏，吾心足矣，在知足、惜福、感恩、捨得之餘，我要特別感謝陪我走過四十三個人生寒暑、全力支持我的內人孫素琴女士；同時，要感謝國父紀念館長鄭文乃，及國父紀念館全體同仁，最重要謝謝我一群好友周澄老師為我提字、畫畫；洪三雄寫序稽若昕女士的專文；英文翻譯林渝珊；攝影于志暉及編輯蘇子非、王錦川、謝承佑同仁，和促成是項展覽的好友一併表示由衷的謝忱。

王度

Wellington Tu Wang

2007 年 7 月

圖 版 Plates

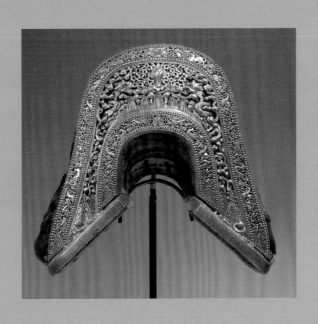

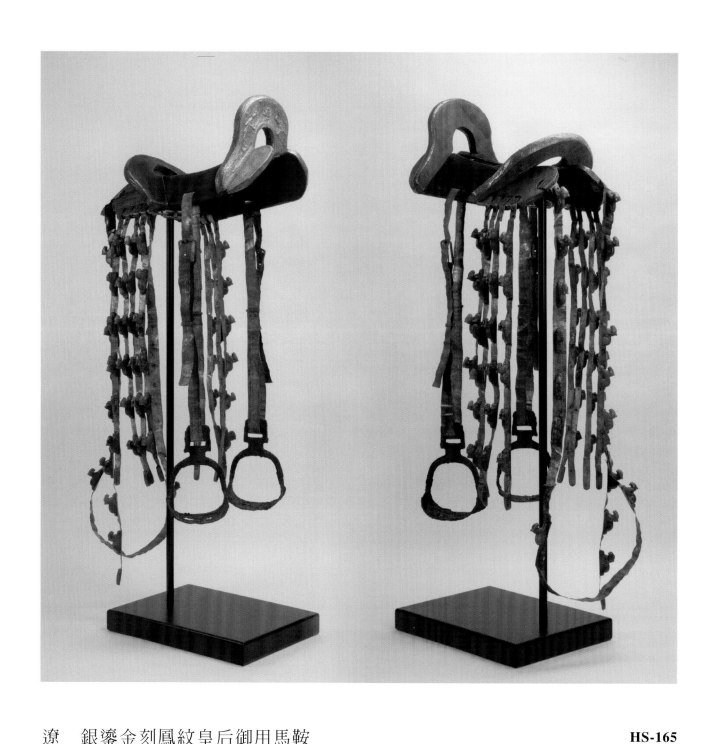

遼　銀鎏金刻鳳紋皇后御用馬鞍　　　　　　　　　　　　　　　　　　　　**HS-165**

Liao Dynasty, Gold inlaid silver saddle carved with phoenix patterns for royal Emporess

L：47cm　　W：27cm　　H：25cm

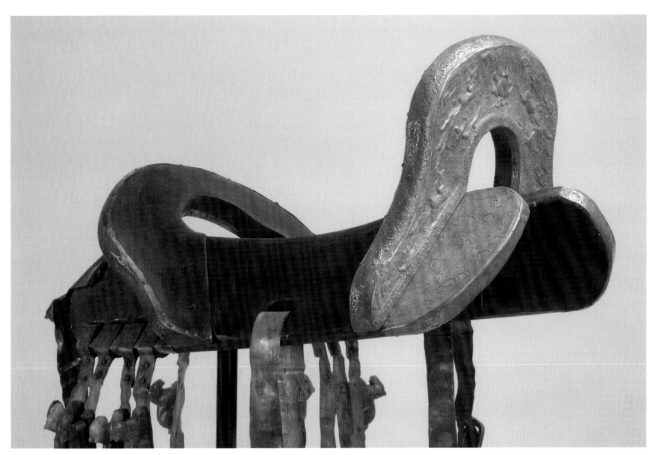

馬鞍局部放大

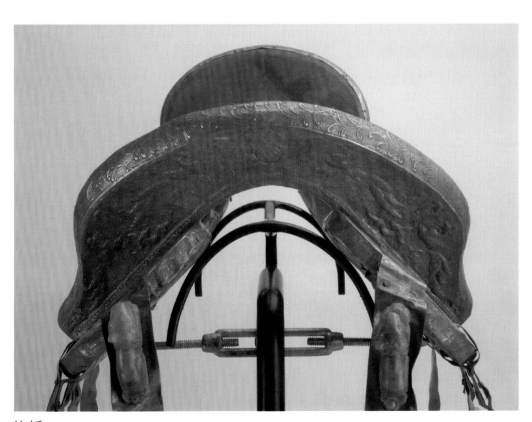

後橋

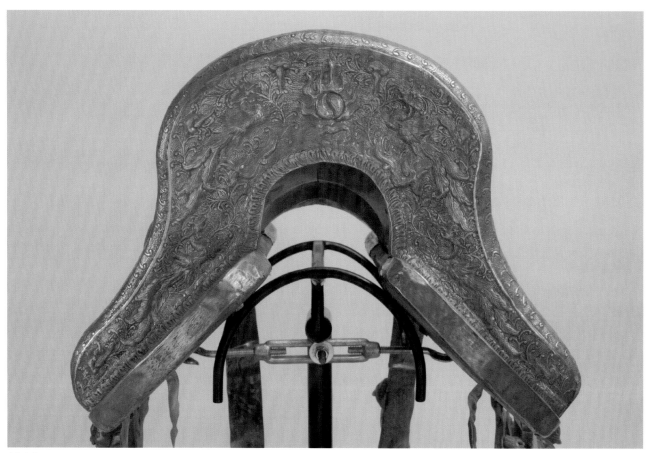

前橋

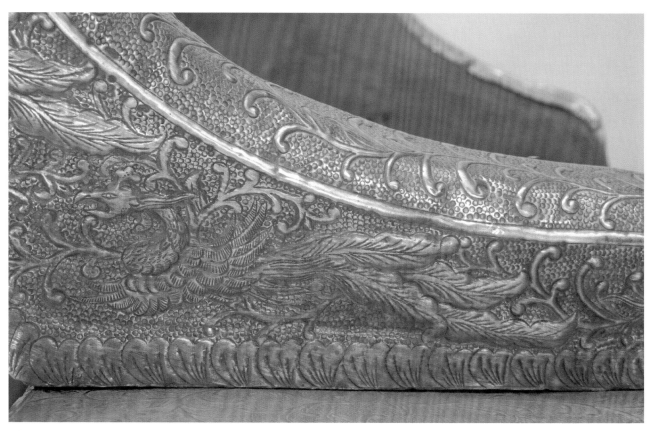

前橋鳳凰特寫

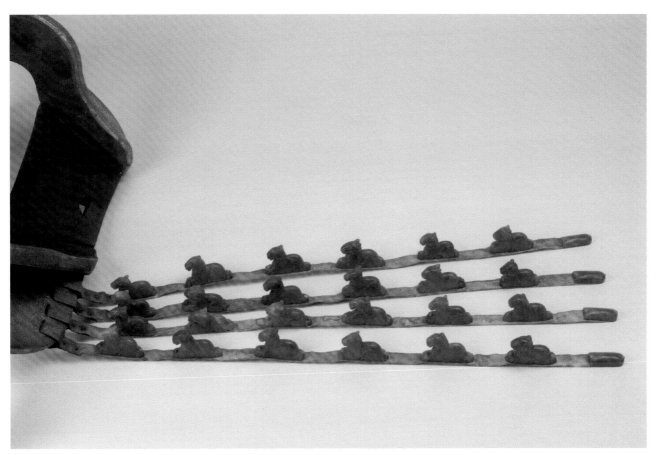

銀鞢韄帶鑲玉馬　saddle strap inlaid with jade horse　L：65cm

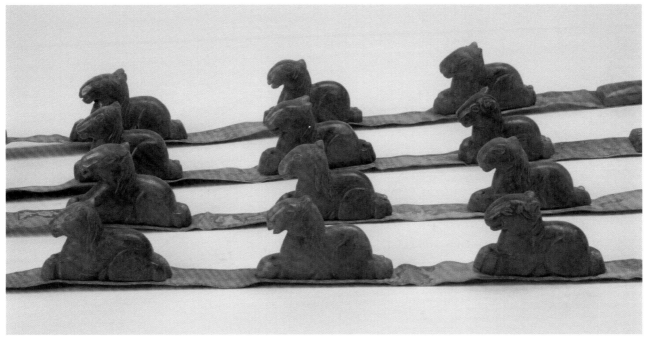

銀鞢韄帶鑲玉馬

鞢韄帶用薄銀片鎏金製作，垂掛於鞍座後部之左右兩側。

每側四條長帶，釘上六件共四十八件馬型玉飾。

Four silver straps on each side of saddle. Total fourty eight jade horses on the straps.

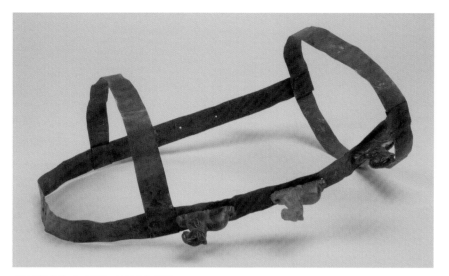

銀帶鎏金嵌玉馬絡頭　Gilt silver bridle　L：38.5cm　W：22cm

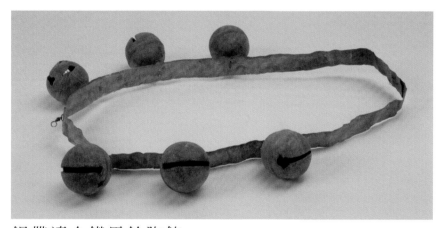

銀帶鎏金鐵馬鈴胸飾

Gilt breast collar with iron bell　L：45cm　W：25cm

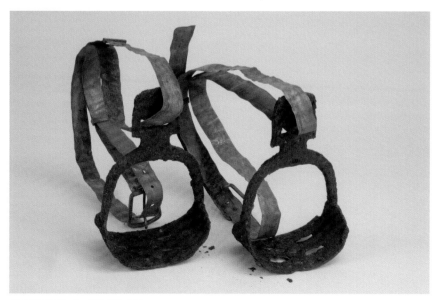

銀帶鎏金鐵馬鐙

Gilt and gold inlaid iron stirrups with silver straps　L：14cm　H：21cm

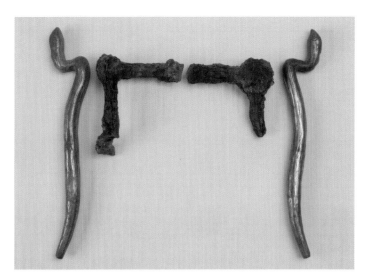

銅鎏金鐵馬銜
Gilt iron bridle　L：17cm

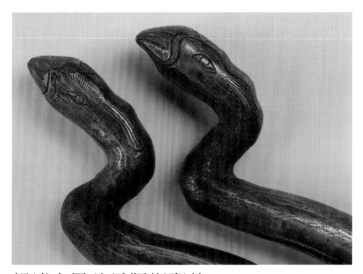

銀鎏金鳳首馬韁銜配件
Gold inlaid silver bridle with phoenix head decoration

鐵鎏金馬胸飾
Iron inlaid gold plaque on forehead band　D：13cm

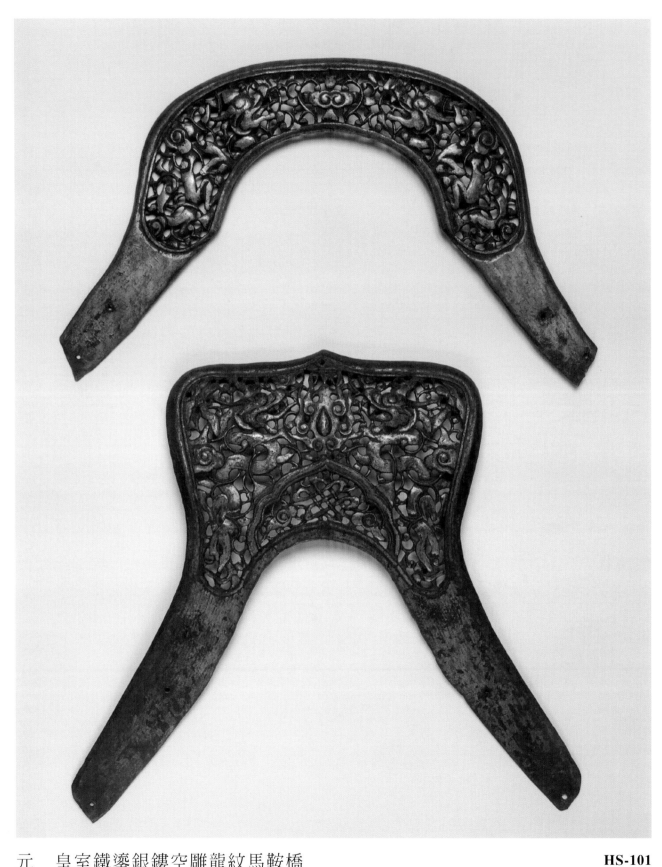

元　皇室鐵鋈銀鏤空雕龍紋馬鞍橋　　　　　　　　　　　**HS-101**

Yuan Dynasty, Royal gilt silver iron pommel and cantle plates carved dragon design in openwork

22.5x22cm / 26.5x16cm

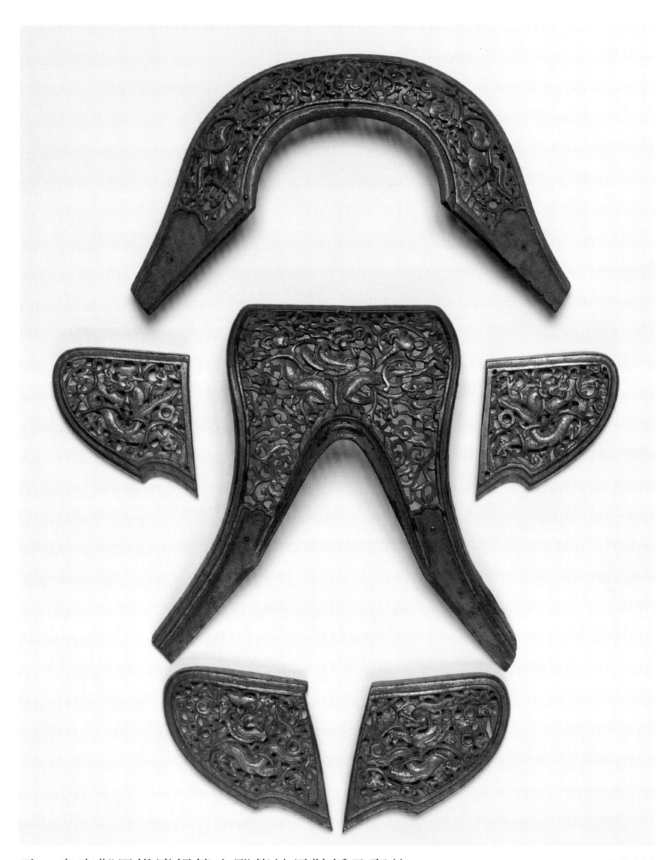

元　皇室御用鐵鎏銀鏤空雕龍紋馬鞍橋及配件　　　　　　　　**HS-102**

Yuan Dynasty, Royal silver plate iron saddle and fittings with dragon design in openwork

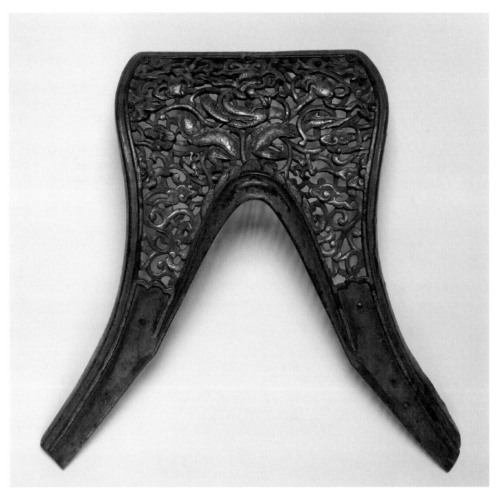

前橋　Detail of Pommel plate　H：22.5cm　W：23.5cm

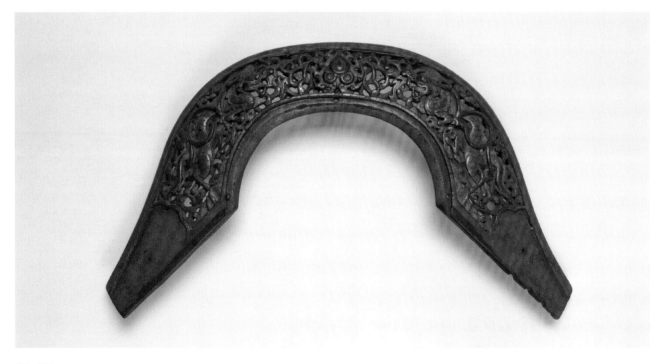

後橋

Detail of Cantle plate　H：17cm　W：28cm

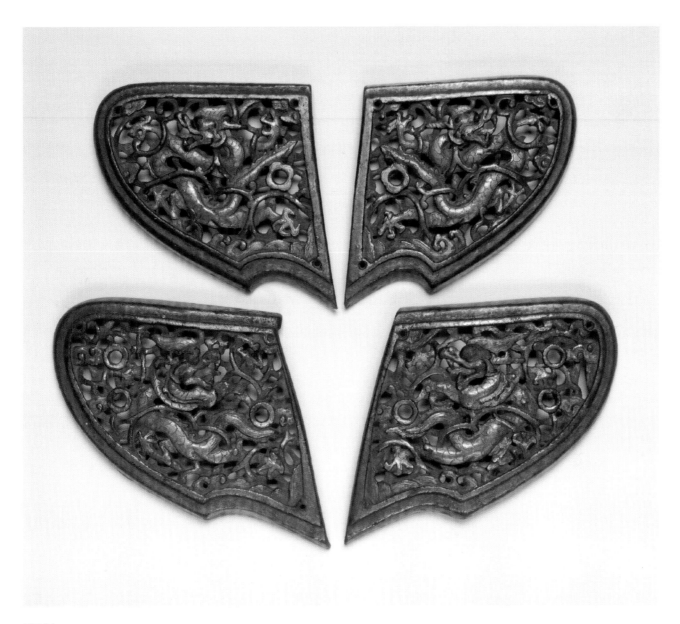

配件　Fittings

上：H：9cm　　W：8.5cm

下：H：9.5cm　　W：12cm

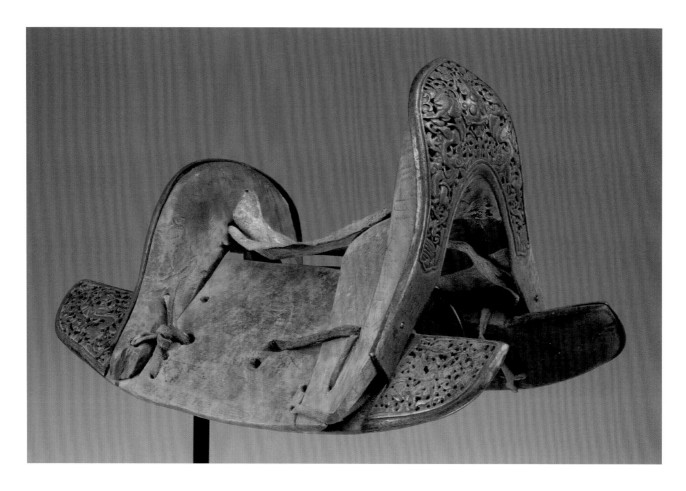

元朝　皇室御用鏤空雕雙龍馬鞍　　　　　　　　　　　　　　**HS-127**

Yuan Dynasty, Royal saddle with twin dragons decoration in openwork

L：47cm　　W：28cm　　H：28cm

類似文物可參考美國紐約大都會博物館 (文物編號 2000.404)

A similar saddle can be found at The Metropolitan Museum of Art, New York. (2000.404)

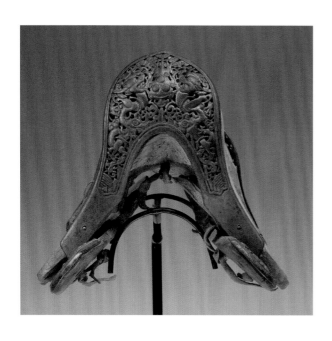 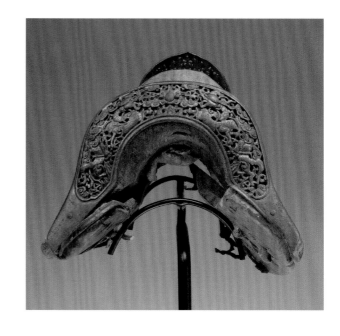

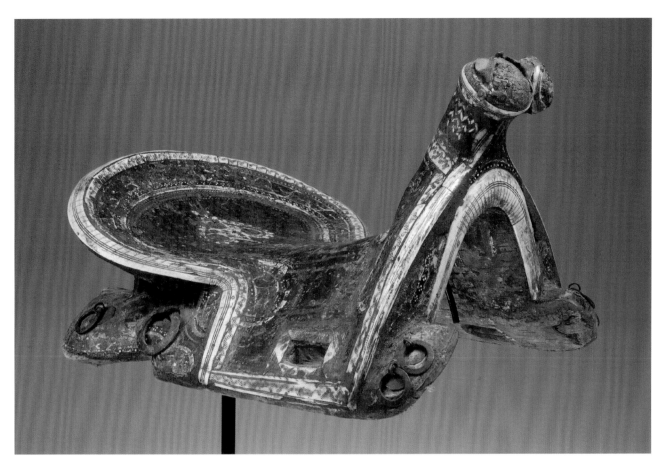

元　嵌象牙漆彩繪馬鞍　　　　　　　　　　　　**HS-033**

Yuan Dynasty, Painted lacquered saddle inlaid with ivory

L：50cm　W：37cm　H：28cm

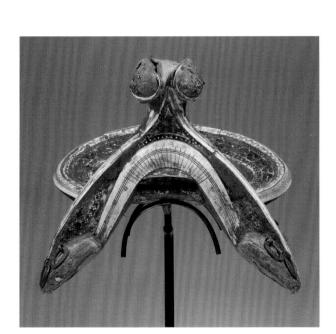
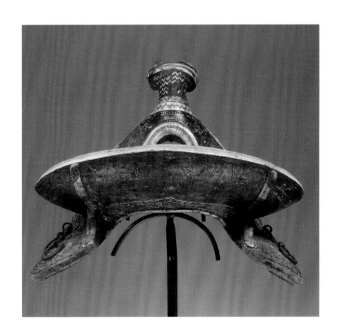

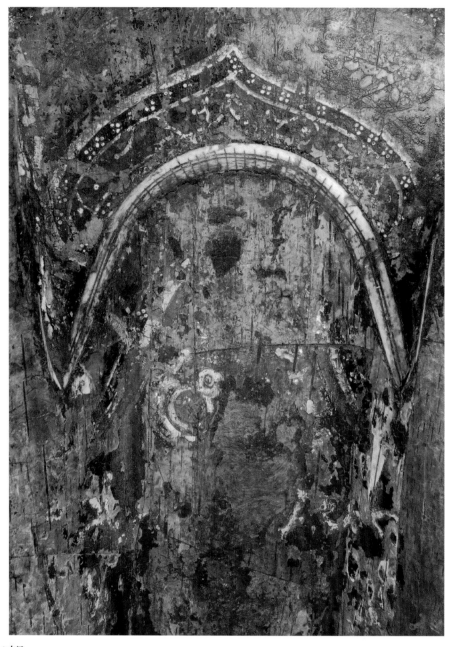

漆彩繪馬鞍底部　Painted lacquered underneath

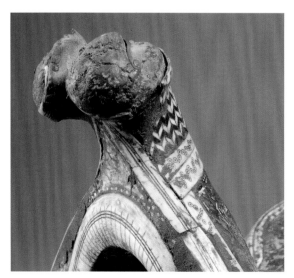
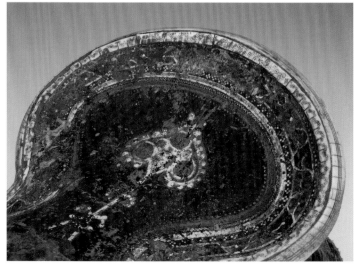

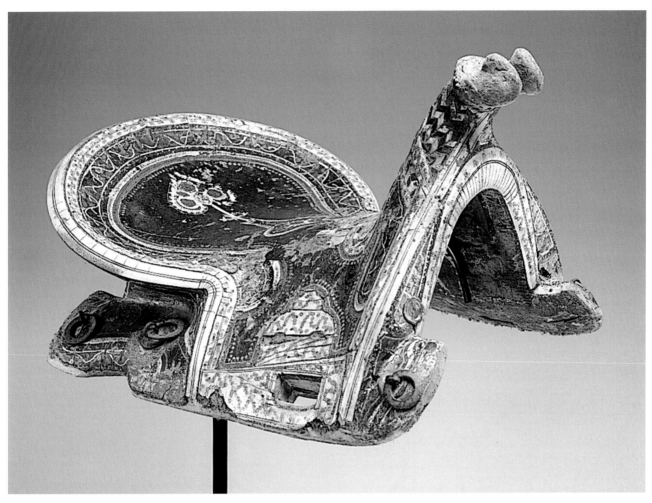

元　嵌象牙漆彩繪馬鞍　　　　　　　　　　　　　　　　　　　　**HS-013**

Yuan Dynasty, Painted lacquered saddle inlaid with ivory

L：49cm　　W：37cm　　H：29cm

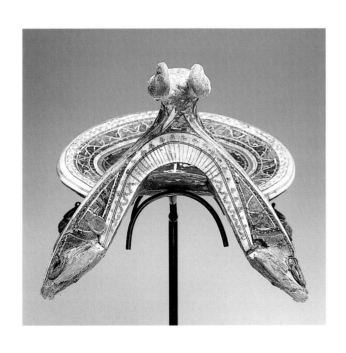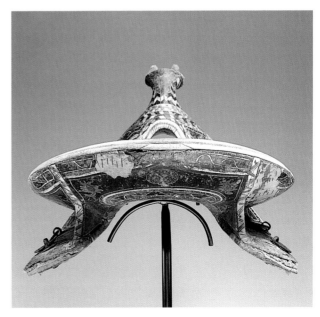

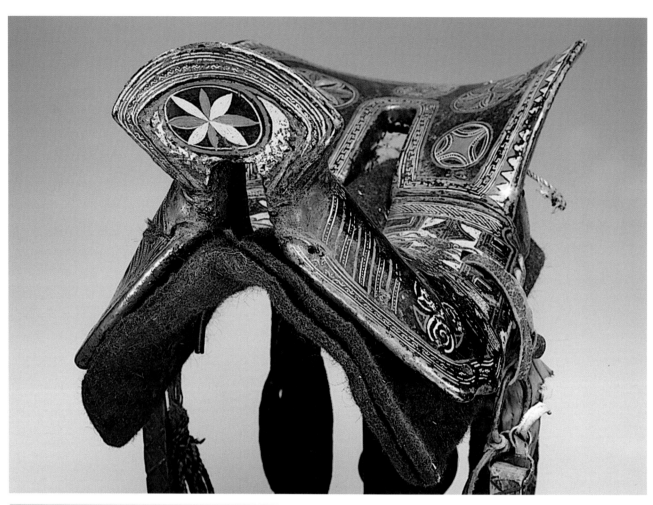

元　皮面漆彩繪馬鞍及馬蹬　**HS-024**

Yuan Dynasty, Painted lacquered leather saddle and stirrups

L：47cm　W：31cm　H：29cm

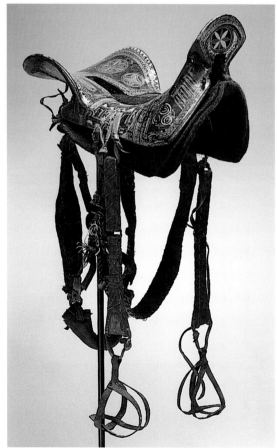

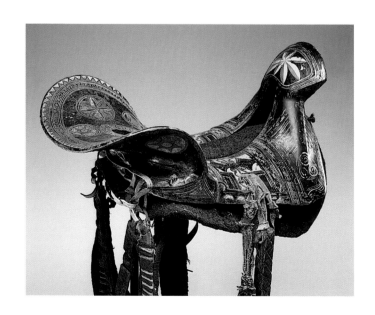

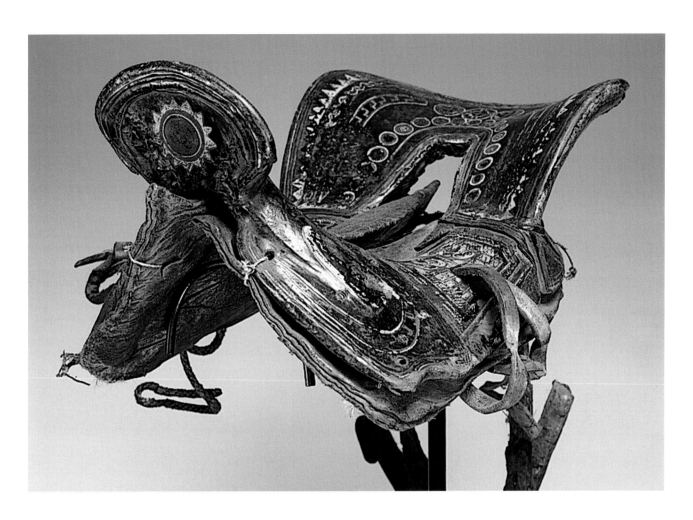

元　皮面漆彩繪馬鞍

Yuan Dynasty, Painted lacquered leather saddle

L：43.5cm　W：31cm　H：25cm

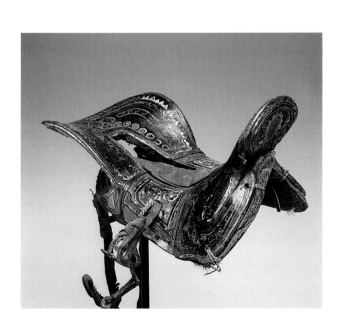

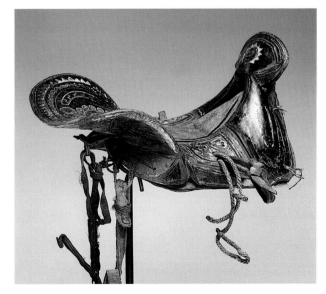

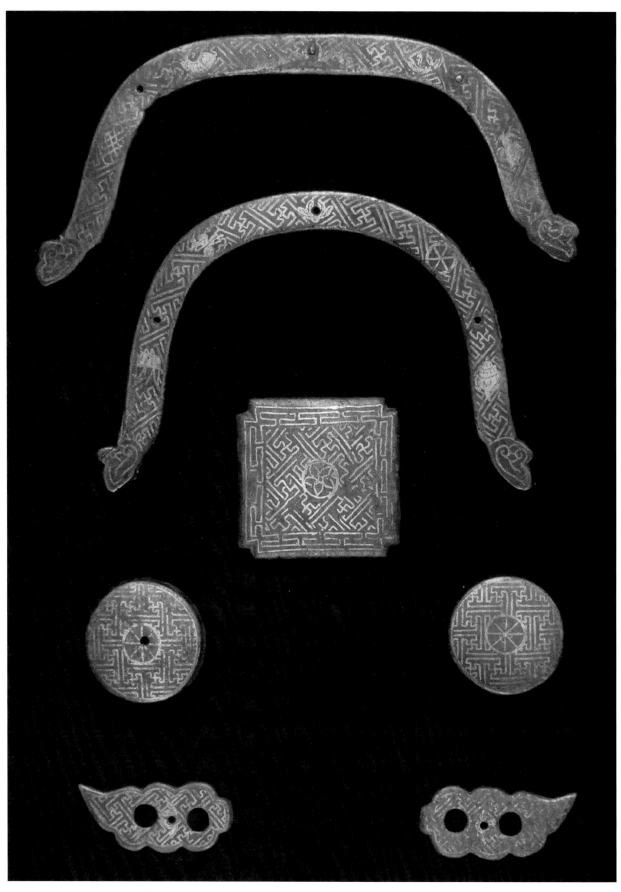

明　鐵錯銀飾馬鞍配件　　　　　　　　　　　　　　　　　　　　**HS-098**

Ming Dynasty, Silver inlaid saddle ornaments　　L：7.5cm　　W：7.5cm (Square 5cm, round 3.7cm)

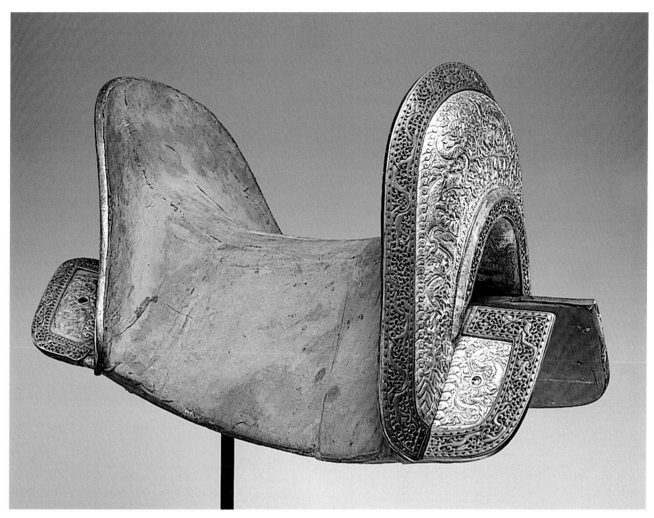

明　皇室御用銅鎏金包金雕龍紋馬鞍 (藏式)　　　　　　　　　　HS-023

Ming Dynasty, Royal gilt bronze saddle carved with golden dragon patterns (Tibetan style)

L：57cm　W：40cm　H：36cm

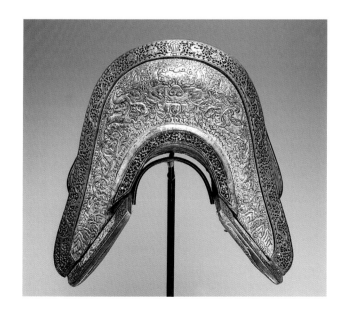 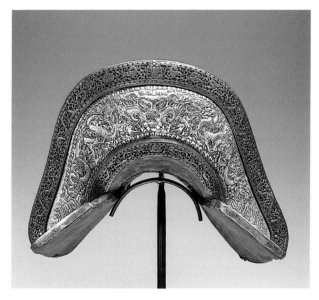

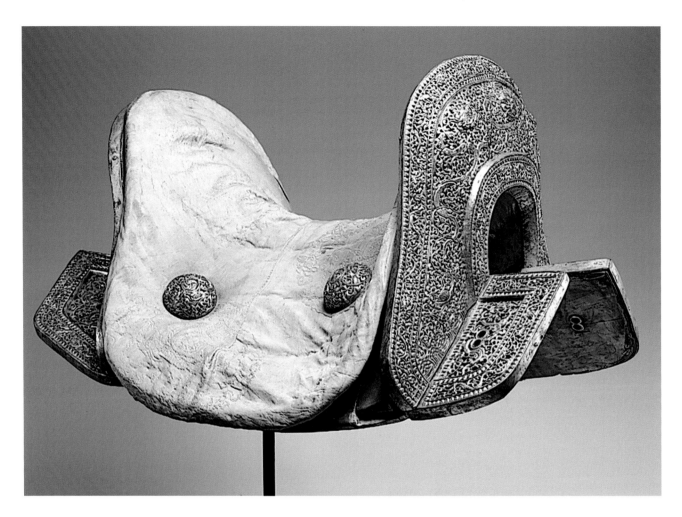

明　皇室御用鎏金鏤空雕龍紋馬鞍　　　　　　　　　　　　　**HS-021**

Ming Dynasty, Royal gilt bronze saddle carved with dragon patterns

L：64cm　　W：47cm　　H：38cm

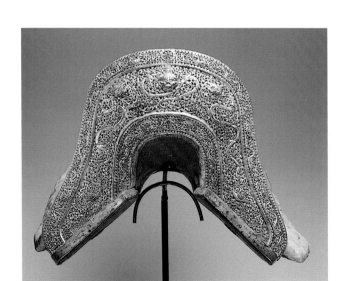
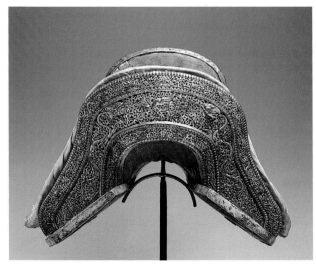

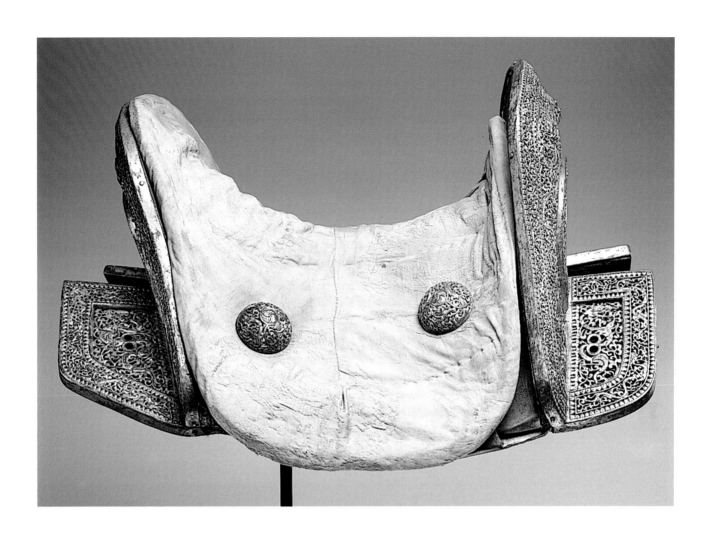

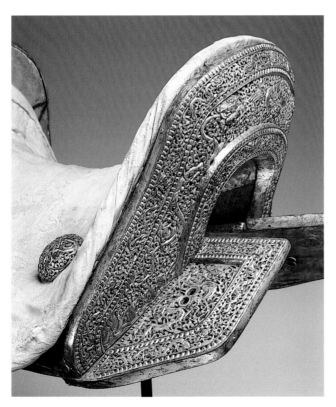

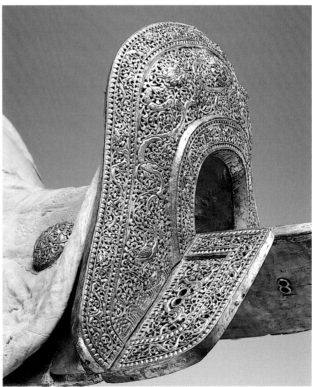

31

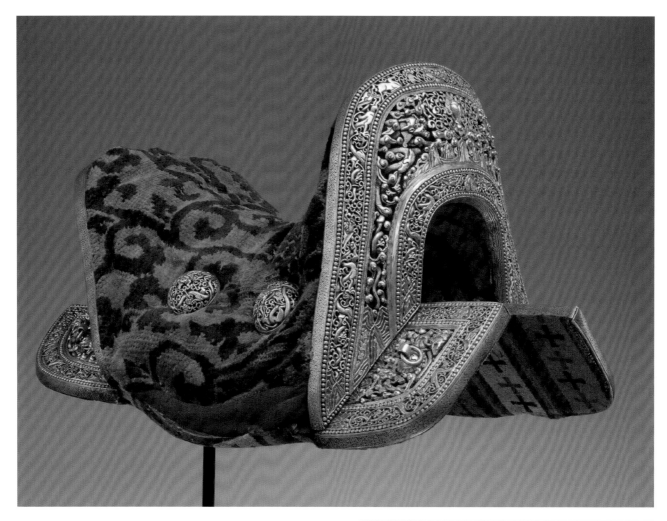

明　皇室御用銅鎏金鏤空透雕龍紋馬鞍
(可活動龍體)

HS-121

Ming Dynasty, Royal gilt bronze saddle with moveable
dragon patterns in openwork

L：58cm　　W：42cm　　H：38cm

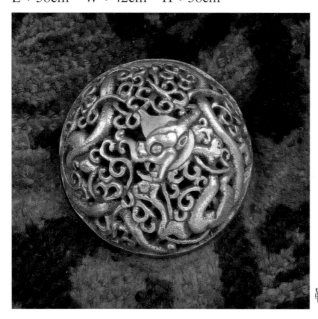

鞍花

32

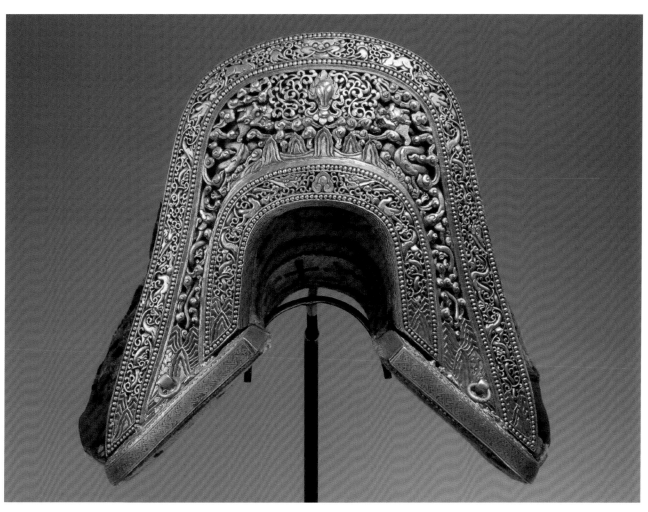

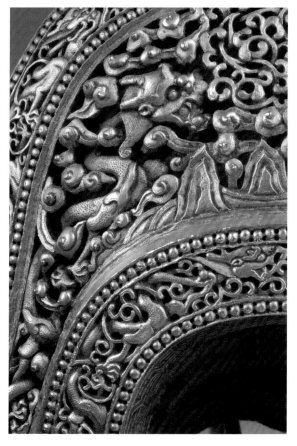

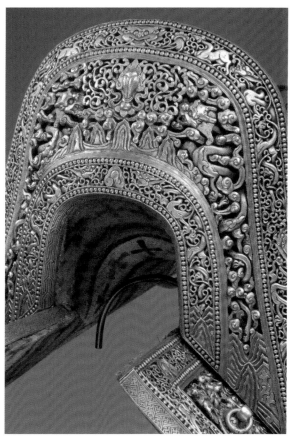

33

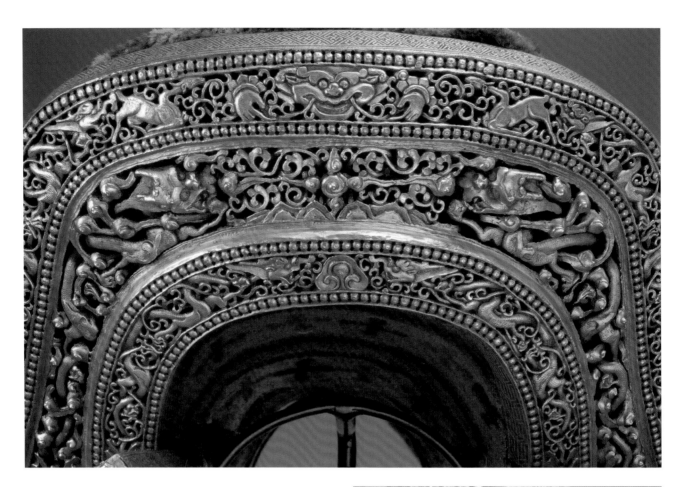

　　本件皇室御用馬鞍前橋、後橋皆為透雕龍紋，龍體及鞍橋是可分別活動的，製作工藝難度高極為精美罕見。

This Royal gilt saddle finely carved in openwork with seperate and moveable dragons decoration the workmanship is unique and very rare.

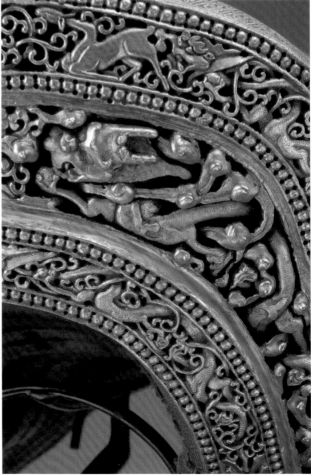

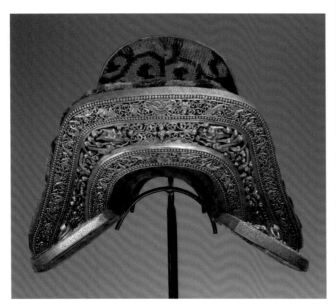

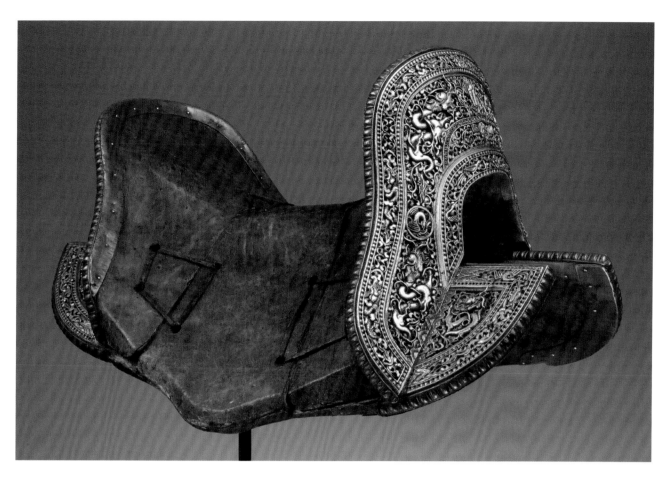

明　皇室御用銅鎏金鏤空透雕龍紋馬鞍　　　　　　　　　　**HS-034**

Ming Dynasty, Royal gilt bronze saddle with dragon patterns in openwork

L：63cm　　W：44cm　　H：34cm

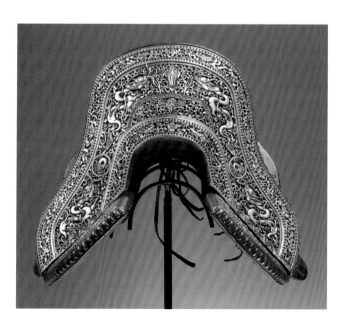 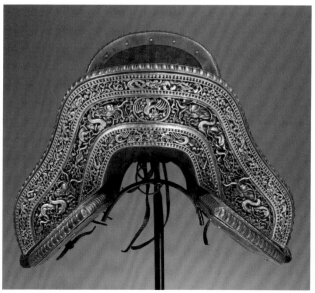

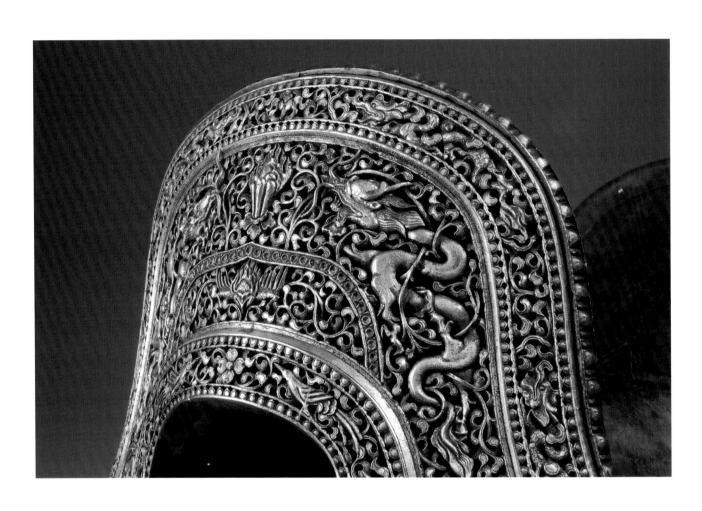

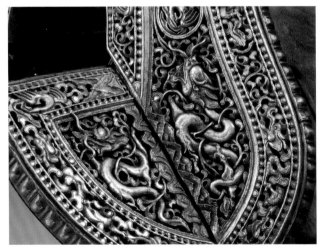
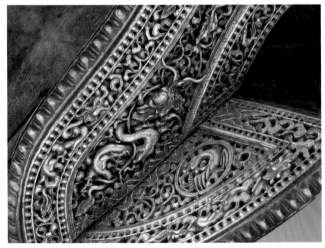

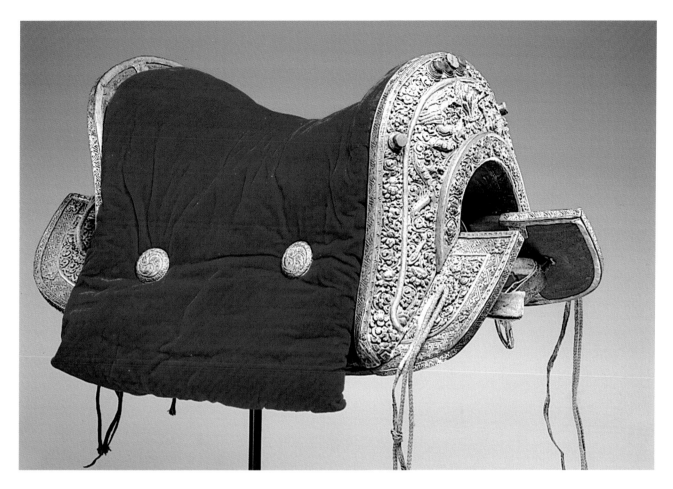

明　鎏金龍紋嵌寶石馬鞍 (西藏進貢皇室御用)　　　　　　　　**HS-019**

Ming Dynasty, Royal gilt saddle inlaid with precious gems and dragon decoration
(Tibetan style for the royal family)

L：58cm　W：43.5cm　H：30cm

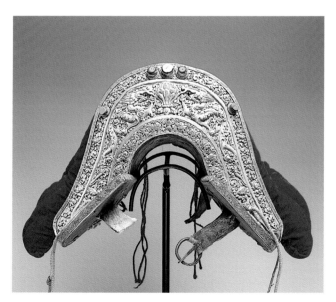
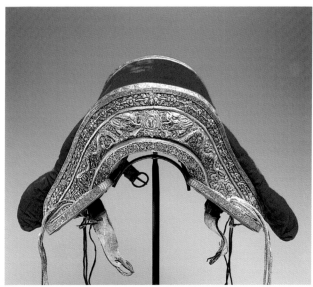

明　皇室御用銅鎏金鏤空透雕龍紋馬鞍　　　　　　　　　　　　**HS-122**

Ming Dynasty, Royal gilt bronze saddle with dragon patterns in openwork

L：50cm　　W：38cm　　H：36cm

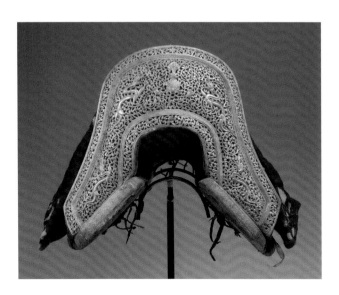
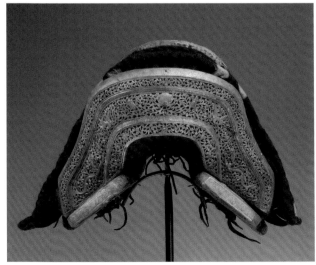

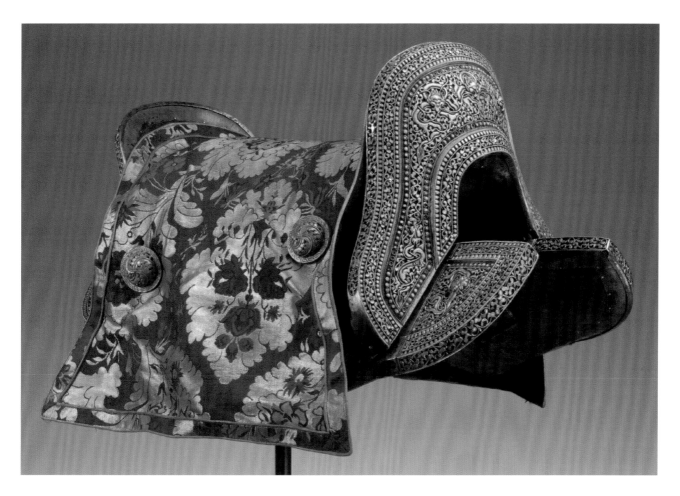

清　皇室御用銅鎏金嵌綠松石雕龍紋馬鞍　　　　　**HS-156**

Qing Dynasty, Royal gilt bronze saddle inlaid with
turquoise carved of dragon patterns

L：58cm　　W：44cm　　H：36cm

類似文物可參考美國紐約大都會博物館
(文物編號 1999.118)

A smilar crupper can be found at The Metropolian
Museum of Art, New York. (1999.118)

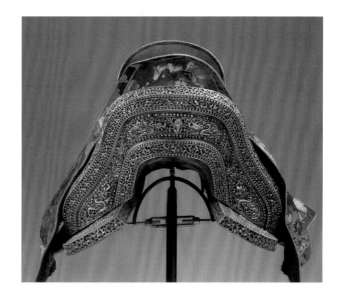

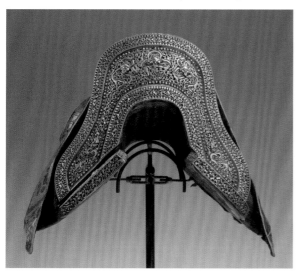

The pommel is decorated with an arc of repeating
concentric circles within an undulating line
damascened in gold and peieces of green turquoise.

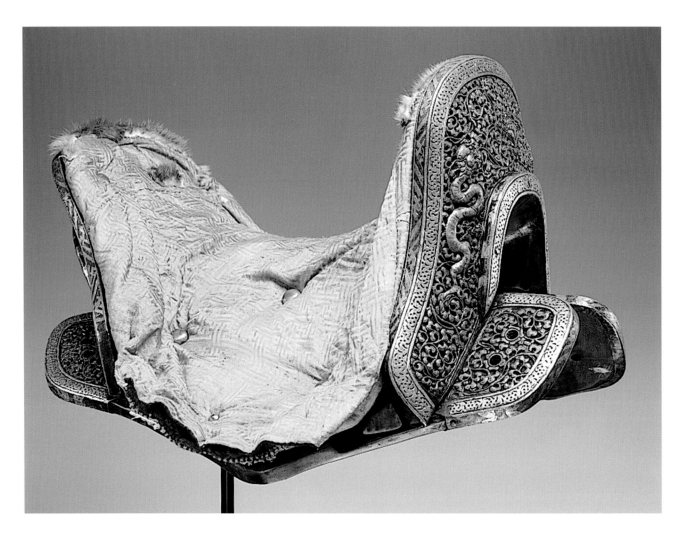

明　皇室御用銀邊銅鎏金鏤空雕龍紋馬鞍

Ming Dynasty, Royal gilt bronze saddle with dragon patterns and silver rim in openwork

L：61cm　W：44cm　H：38cm

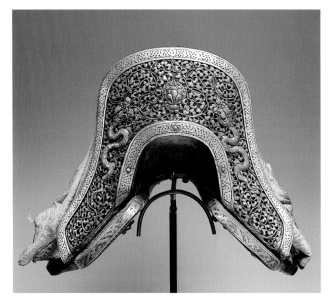 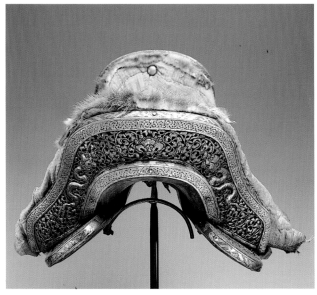

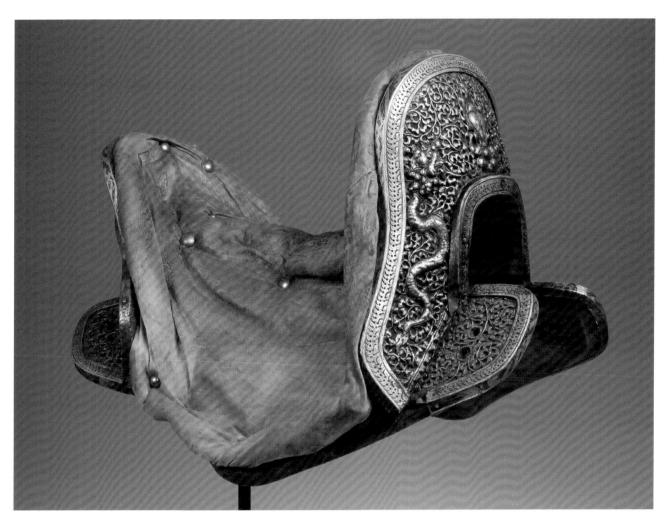

明　皇室御用銀邊銅鎏金雕龍紋馬鞍

HS-029

Ming Dynasty, Royal gilt bronze saddle carved with dragon patterns and silver rim

L：55cm　W：45cm　H：38cm

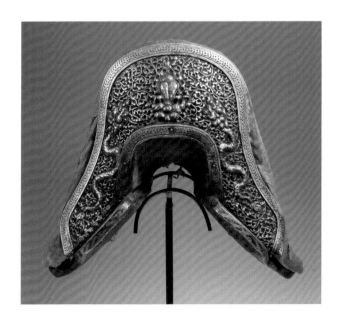
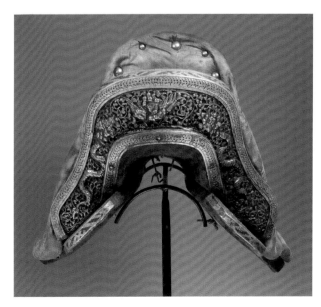

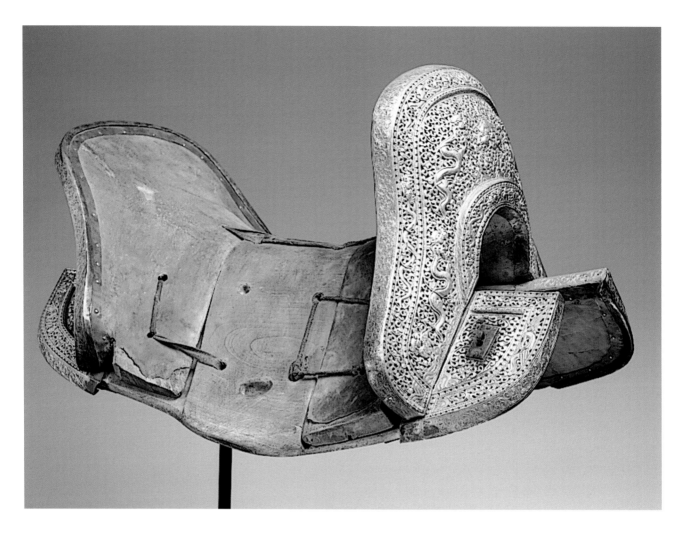

清　皇室御用銅鎏金鏤空雕龍紋馬鞍　**HS-005**

Qing Dynasty, Royal gilt bronze saddle inlaid with gold and silver dragon patterns in openwork

L：61cm　W：41cm　H：36cm

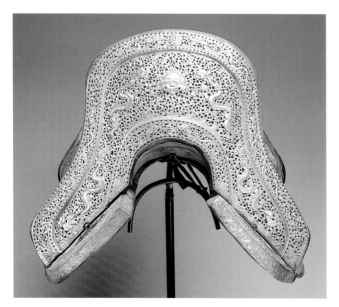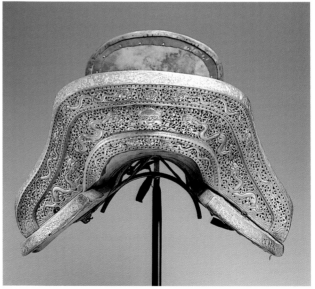

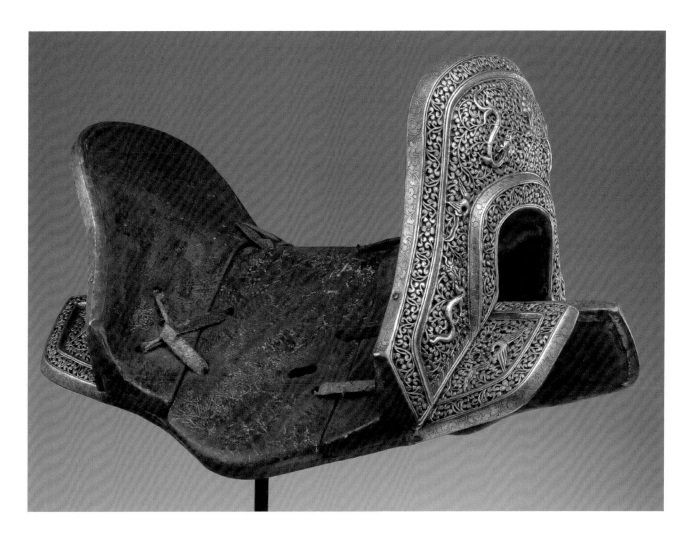

清　皇室御用銅鎏金鏤空雕龍紋馬鞍　　**HS-123**

Qing Dynasty, Royal gilt bronze saddle with dragon patterns in openwork

L：54cm　W：39cm　H：36cm

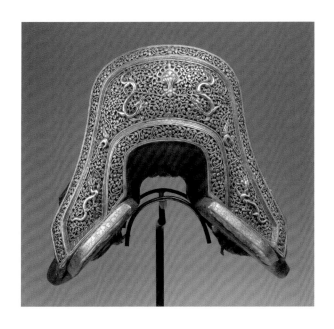
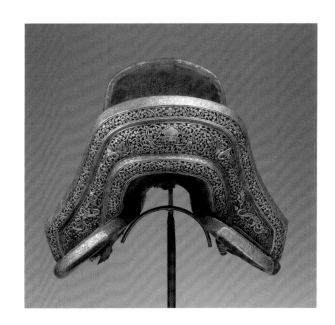

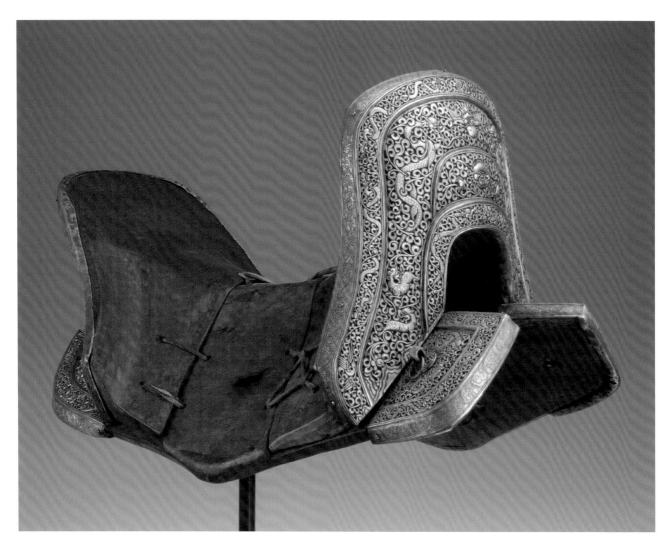

清　皇室御用銅鎏金鏤空雕龍紋馬鞍　　　　　　　　　　　　**HS-158**

Qing Dynasty, Royal gilt bronze saddle with dragon patterns in openwork

L：65.5cm　　W：44cm　　H：40cm

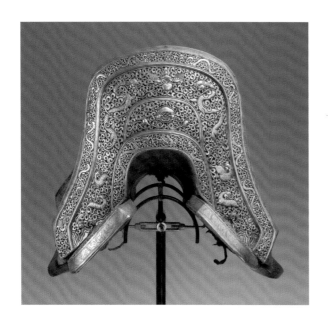
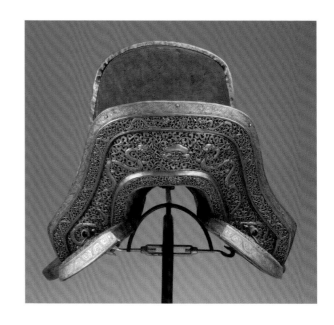

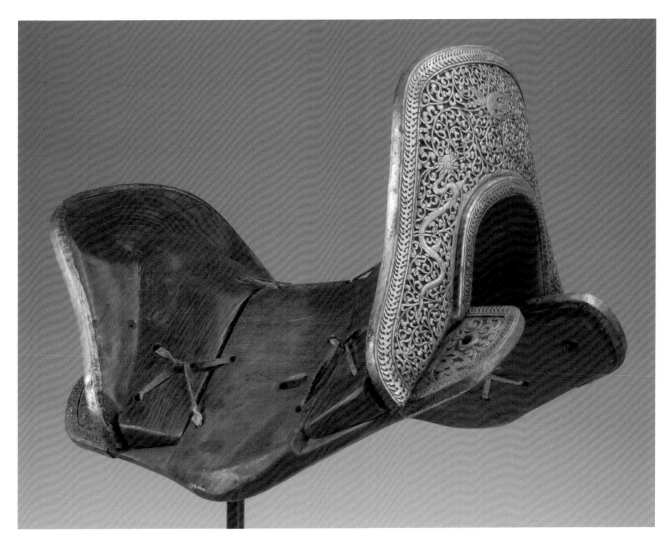

清　皇室御用銅鎏金鏤空雕龍紋馬鞍　　　　　　　　　　　　　　**HS-157**

Qing Dynasty, Royal gilt bronze saddle with dragon patterns in openwork

L：51cm　　W：43cm　　H：38cm

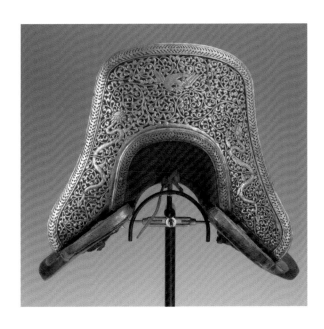 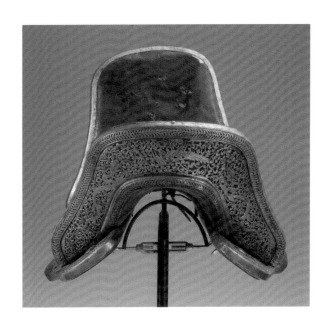

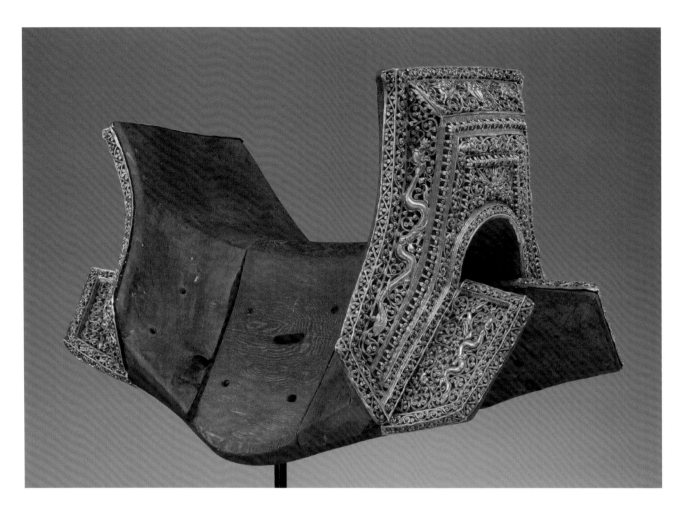

清　皇室御用銅鎏金鏤空雕龍紋馬鞍 **HS-124**

Qing Dynasty, Royal gilt bronze saddle with dragon decoration in openwork

L：55cm　W：37cm　H：36cm

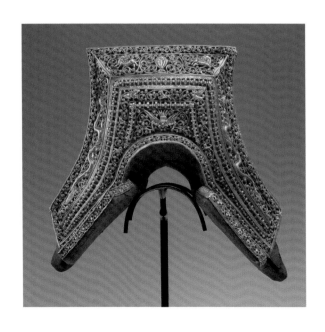 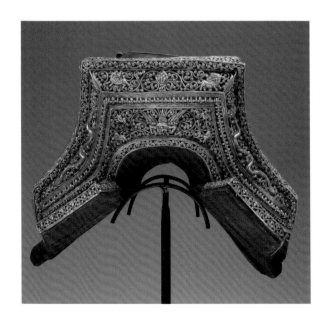

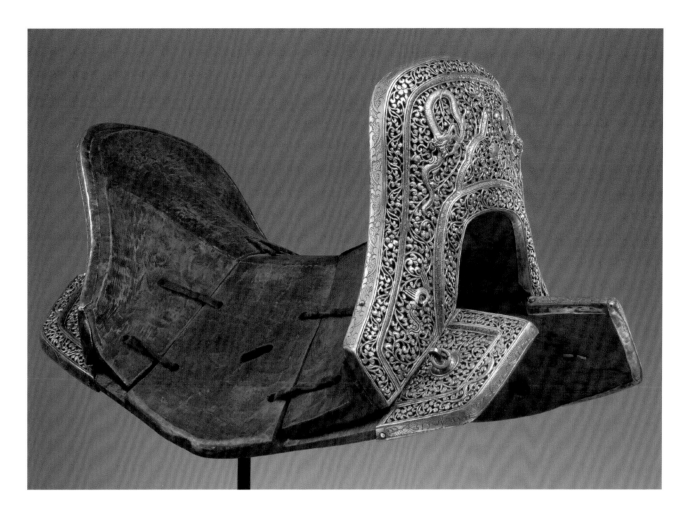

清　皇室御用銅鎏金鏤空雕龍紋馬鞍　　　　　　　　　　**HS-119**

Qing Dynasty, Royal gilt bronze saddle with dragon patterns in openwork

L：58cm　　W：40cm　　H：36cm

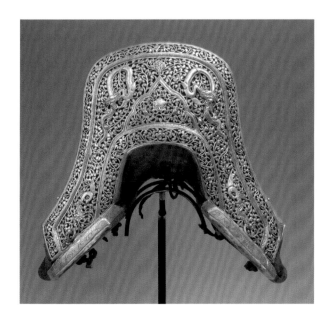
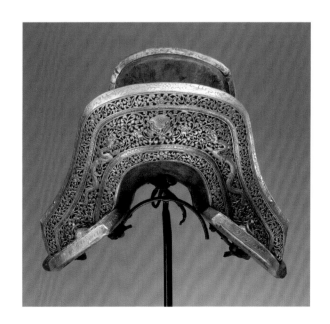

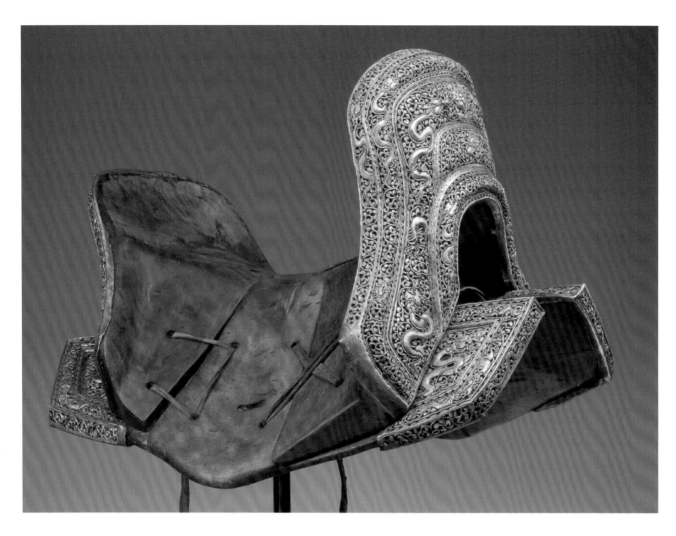

清　皇室御用銅鎏金鏤空雕龍紋馬鞍　　　　　　　　　　　**HS-134**

Qing Dynasty, Royal gilt bronze saddle with dragon patterns in openwork for the royal family

L：58cm　　W：39cm　　H：38cm

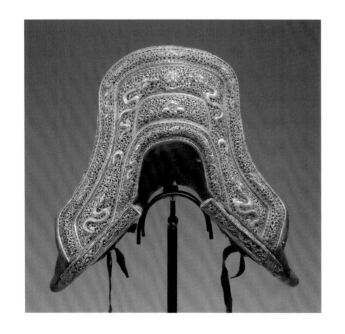 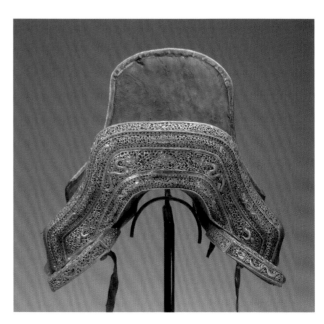

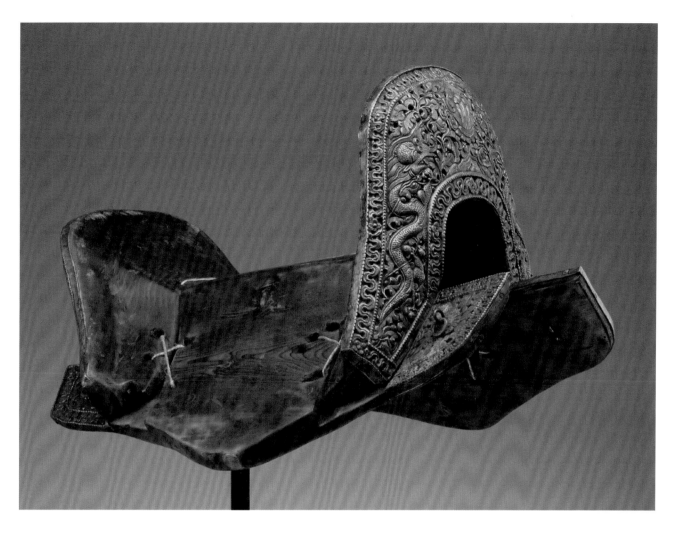

清　皇室御用銅鎏金鏤空雕龍紋馬鞍　　　　　　　　　　　**HS-135**

Qing Dynasty, Royal gilt bronze saddle with dragon patterns in openwork

L：55cm　　W：42cm　　H：34cm

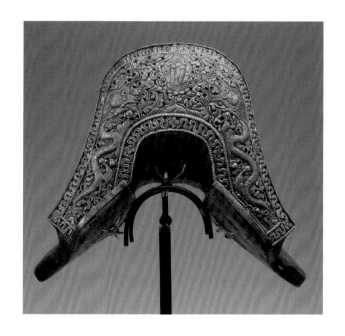 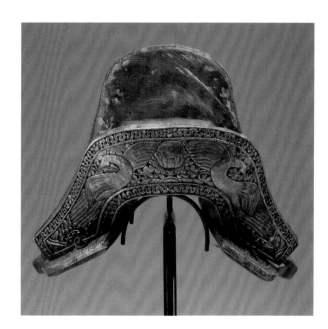

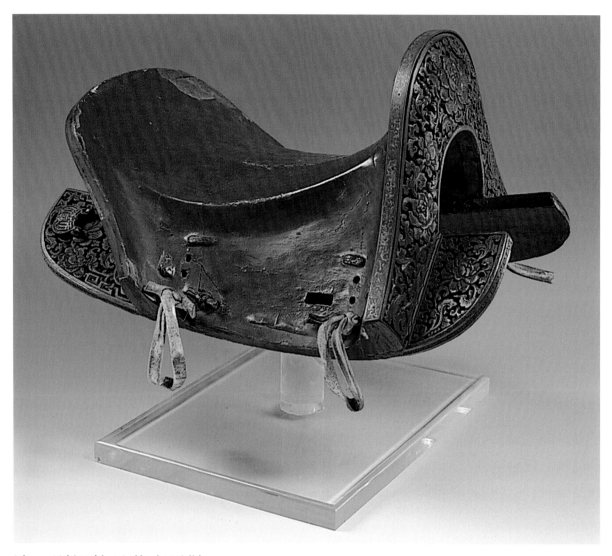

清　剔紅牡丹花卉馬鞍 **HS-027**

Qing Dynasty, Carved cinnabar lacquered saddle with flower patterns

L：56cm　W：39cm　H：31cm

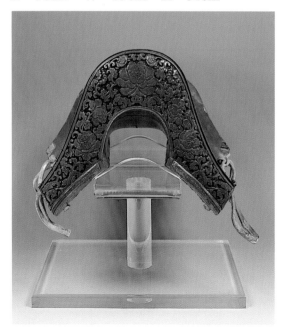

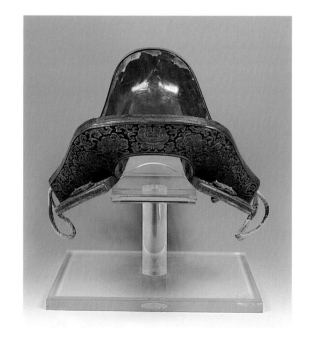

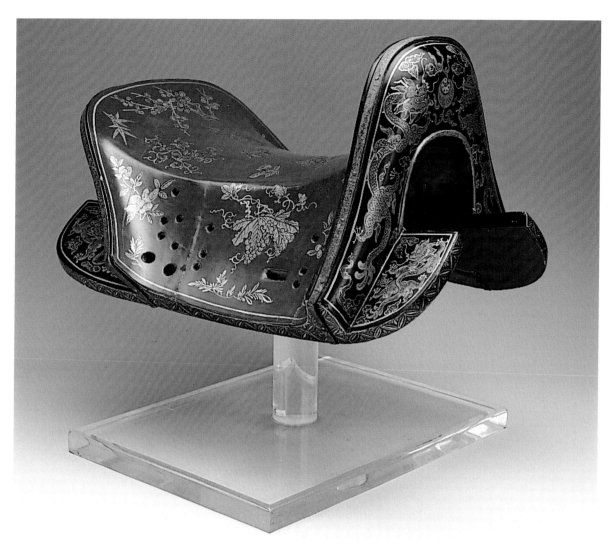

清　皇室御用描金龍紋漆馬鞍　　　　　　　　　　　　　　**HS-028**

Qing Dynasty, Royal lacquered saddle gold brushed with dragon patterns

L：48cm　　W：41cm　　H：28.5cm

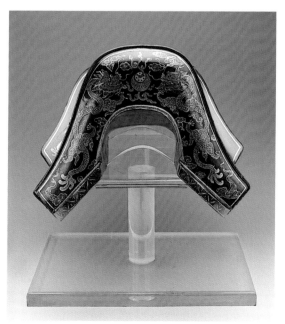

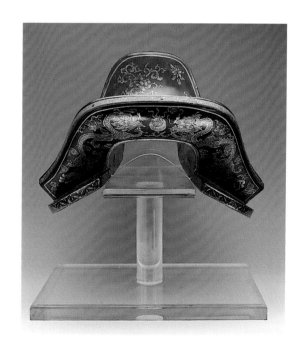

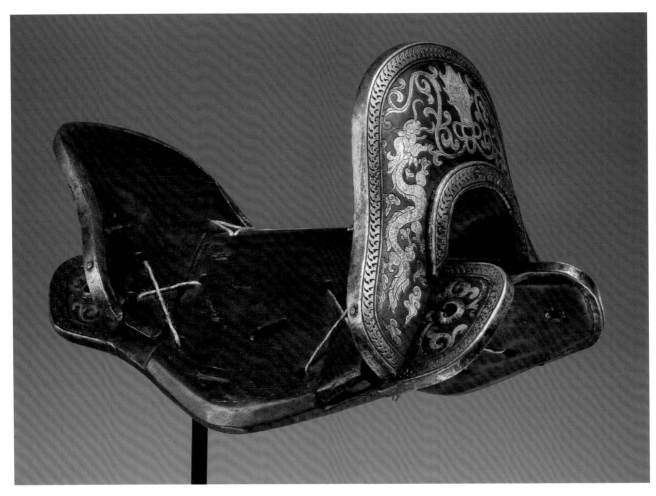

明　皇室御用嵌金銀龍紋馬鞍　　　　　　　　　　　　　　**HS-035**

Ming Dynasty, Royal bronze saddle inlaid with golden dragon and phoenix patterns

L：47cm　　W：33cm　　H：31cm

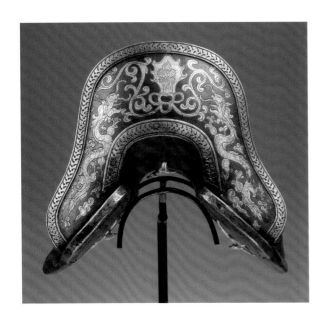

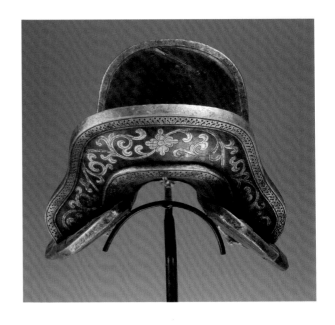

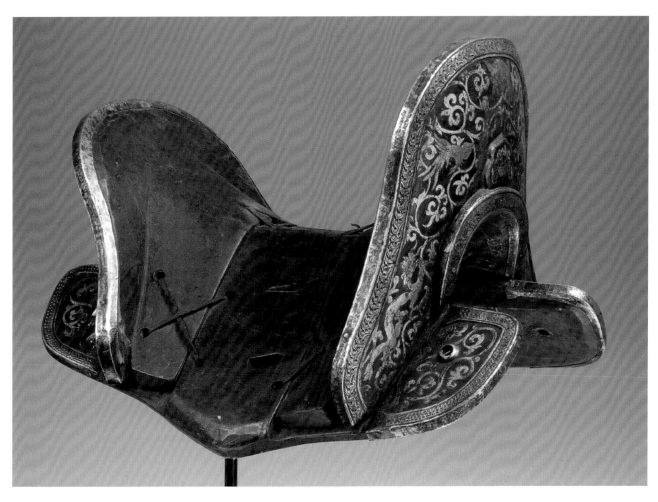

明　皇室御用嵌金銀龍鳳紋馬鞍　　　　　　　　　　　　　　　　　**HS-030**

Ming Dynasty, Royal saddle inlaid with golden dragon and phoenix patterns

L：55cm　　W：45cm　　H：36cm

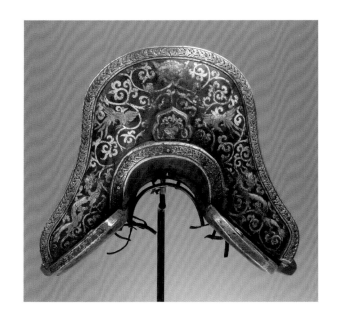

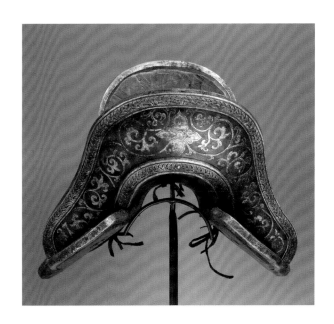

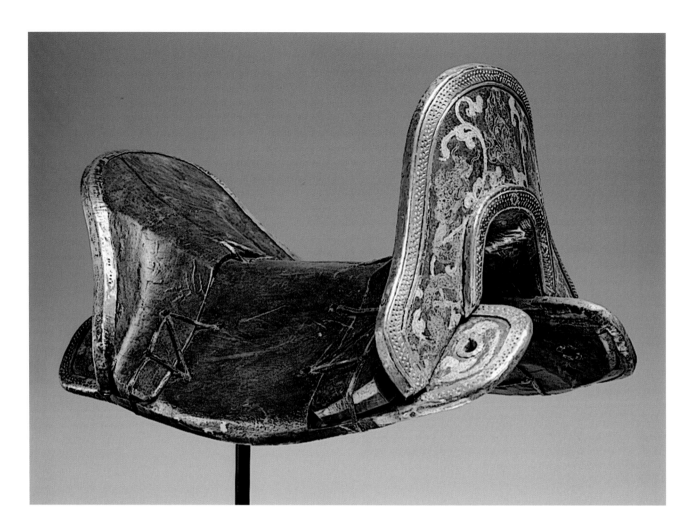

清　皇室御用嵌金銀龍紋馬鞍 (藏式)　　　　　　　　　　**HS-006**

Qing Dynasty, Royal bronze saddle inlaid with gold and silver dragon patterns Tibetan style made for the royal family

L：52cm　　W：37cm　　H：31cm

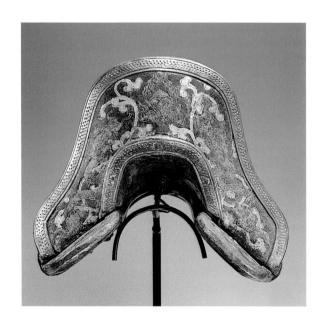

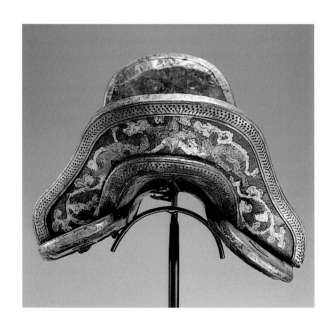

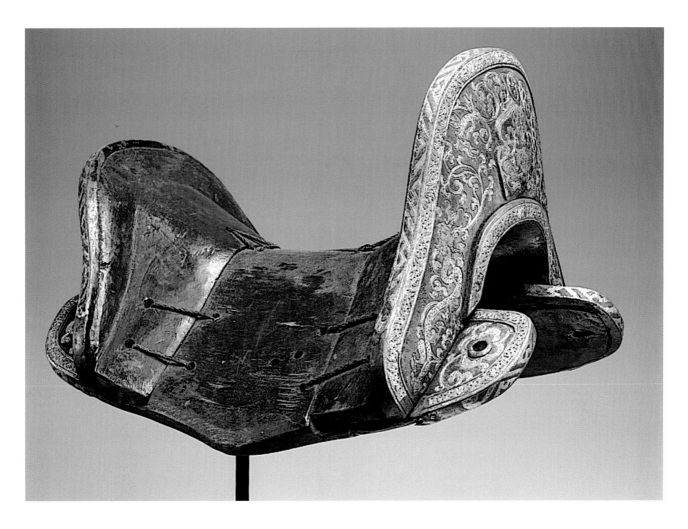

清　皇室御用嵌金銀龍紋馬鞍 (藏式)　　　　　　　　　　**HS-007**

Qing Dynasty, Royal bronze saddle inlaid with gold and silver dragon patterns(Tibetan style)

L：53cm　W：41cm　H：37cm

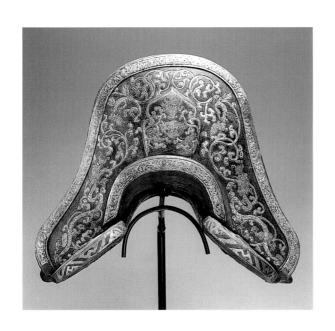 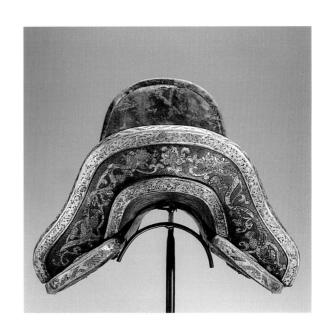

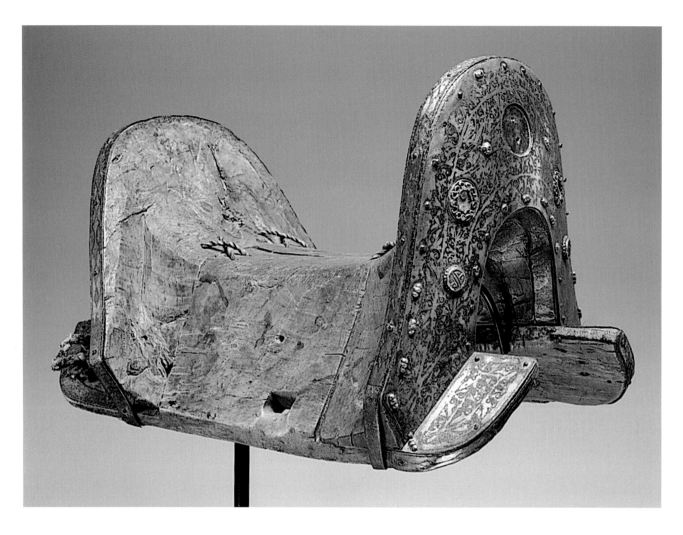

清　銀殼雕花紋馬鞍　　　　　　　　　　　　　　　　　　　　**HS-009**

Qing Dynasty, Silver covered saddle with floral design

L：48cm　　W：35cm　　H：31cm

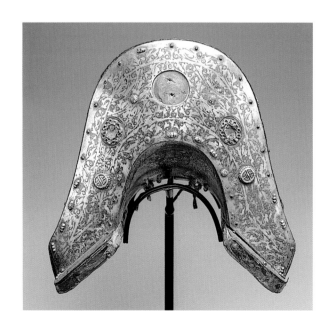

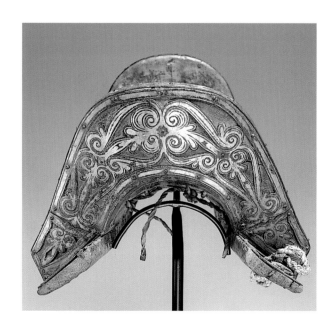

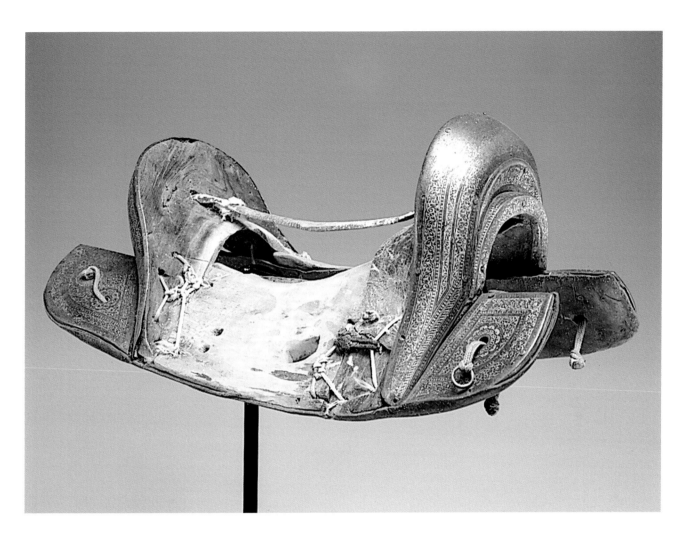

清　銅殼錯金馬鞍

Qing Dynasty, Saddle with gold inlaid bronze plate

L：55cm　W：34cm　H：25cm

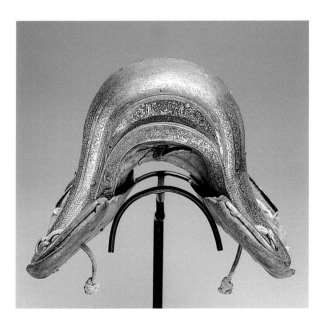

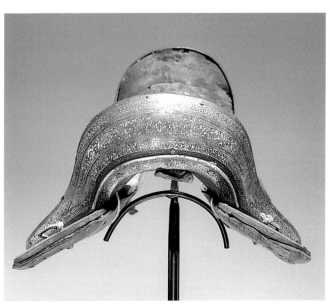

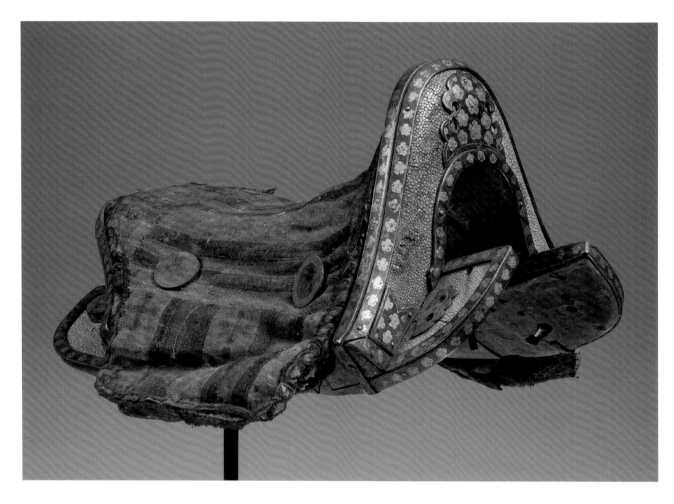

清　珍珠魚皮面嵌銀花馬鞍　　　　　　　　　　　　**HS-031**

Qing Dynasty, Saddle covered with stingray leather and inlaid with silver flower design

L：36.5cm　　W：33cm　　H：25cm

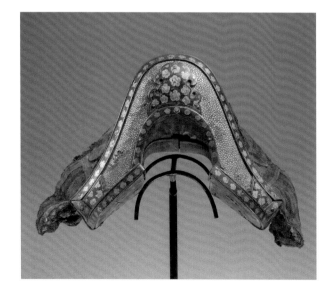

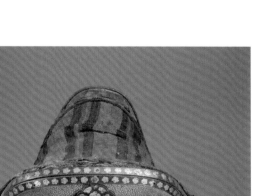

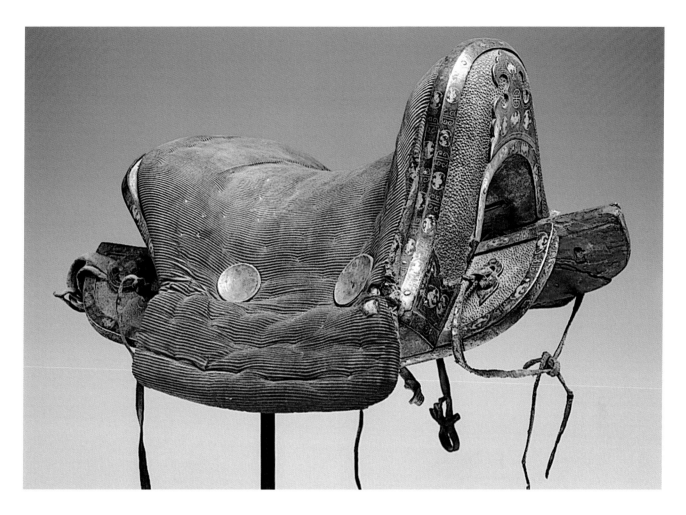

清　珍珠魚皮面嵌銀蝠馬鞍 **HS-018**

Qing Dynasty, Stingray leather saddle with silver bats inlaid

L：48cm　W：46cm　H：27cm

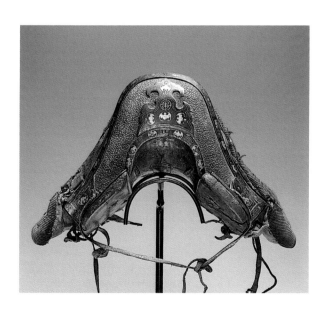 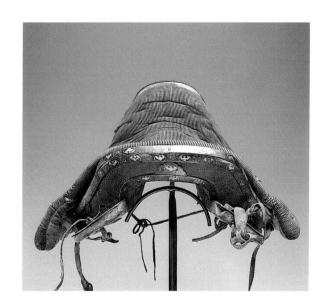

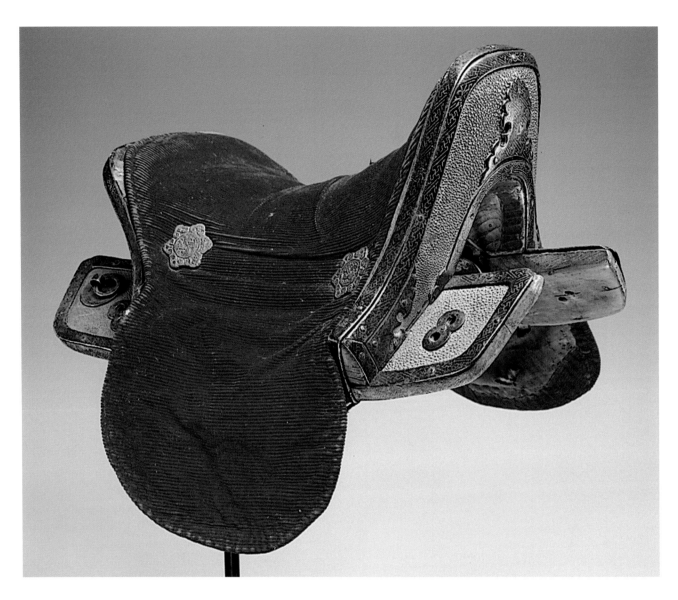

清　珍珠魚皮面錯銀馬鞍　　　　　　　　　　　**HS-014**

Qing Dynasty, Gold inlaid stingray leather saddle

L：47cm　　W：35cm　　H：25.5cm

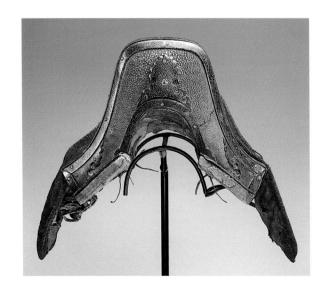
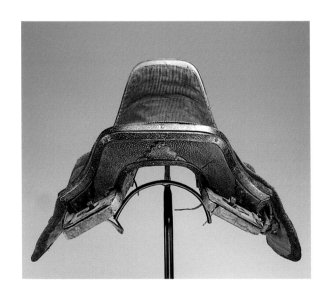

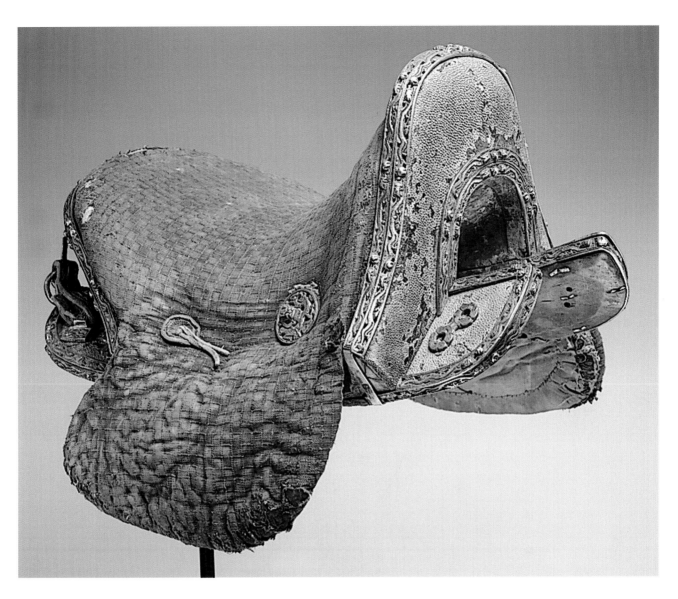

清　嵌鎏金邊珍珠魚皮面馬鞍

HS-015

Qing Dynasty, Stingray leather saddle with gilt rim

L：40cm　W：40cm　H：26.5cm

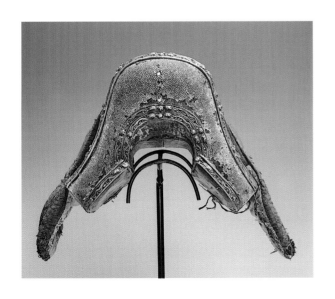

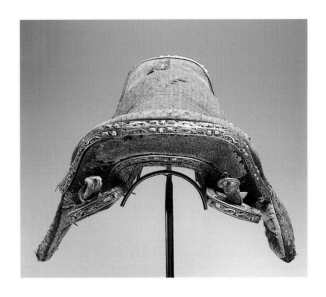

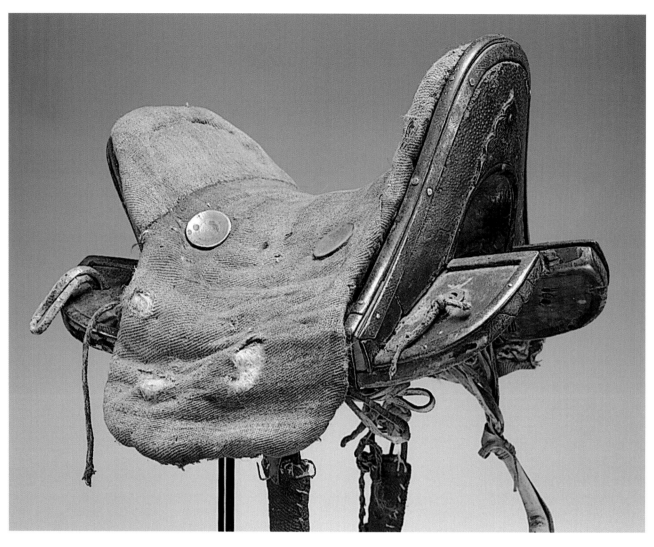

清　珍珠魚皮面錯銀馬鞍　　　　　　　　　　　　　**HS-016**

Qing Dynasty, Gold inlaid stingray leather saddle

L：41cm　　W：34cm　　H：26cm

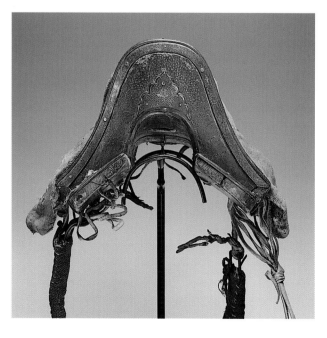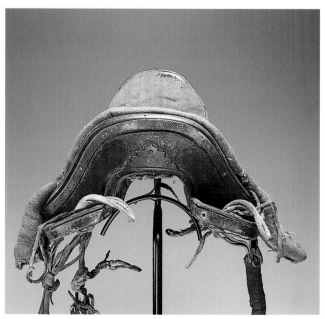

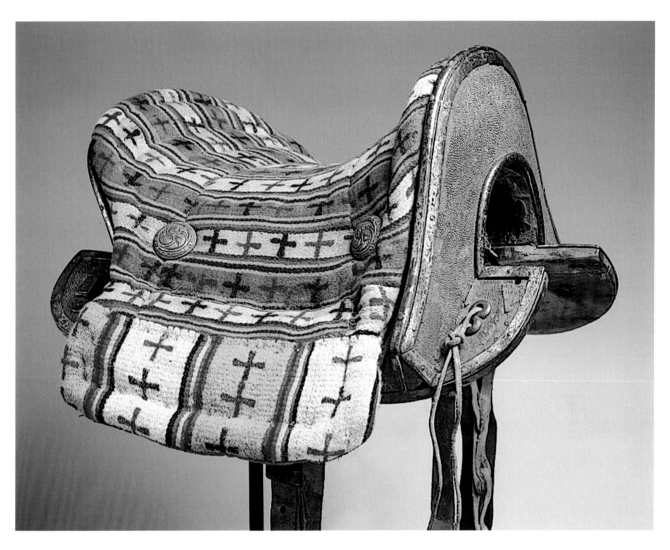

清　珍珠魚皮面馬鞍　　　　　　　　　　　　　　　　　　　　**HS-003**

Qing Dynasty, Saddle cover with stingray leather

L：49cm　　W：41cm　　H：30cm

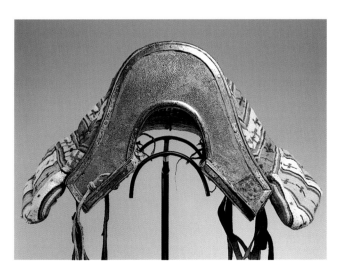

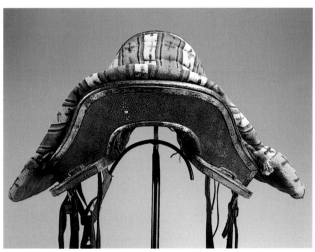

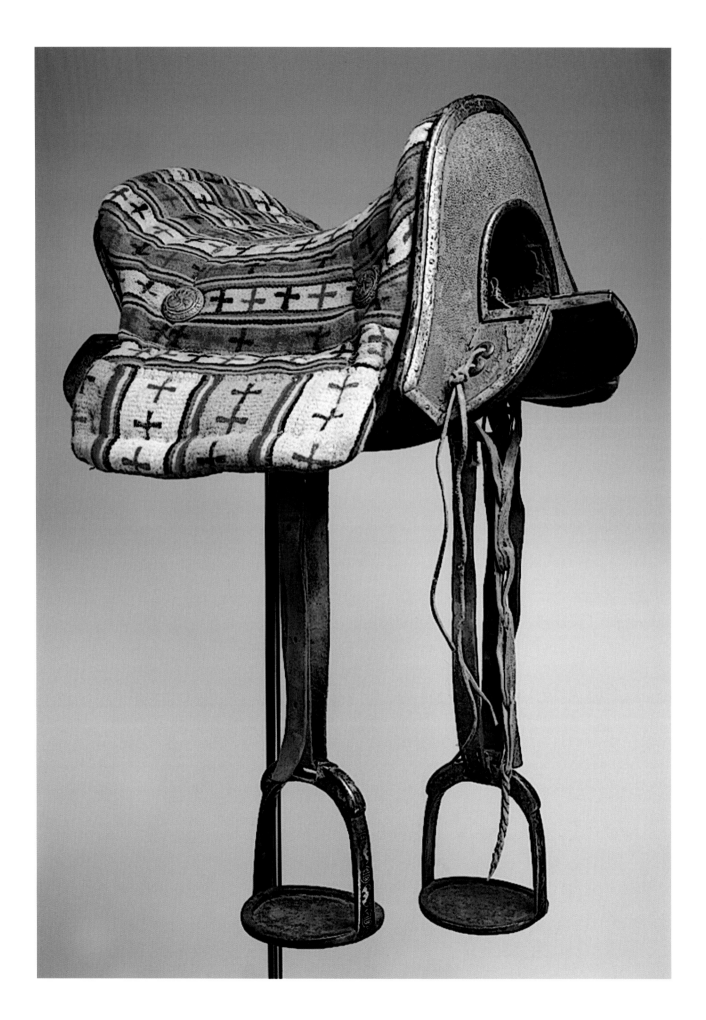

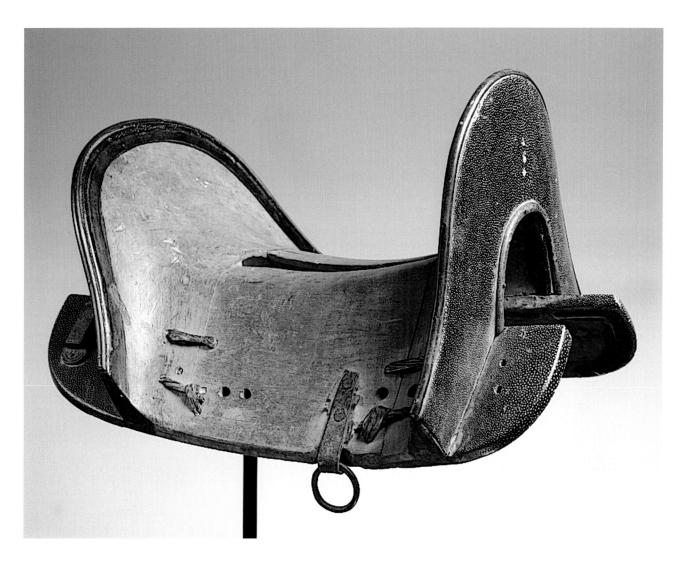

清　珍珠魚皮面馬鞍　　　　　　　　　　　　　　　　**HS-001**

Qing Dynasty, Saddle cover with stingray leather

L：52cm　　W：36cm　　H：30cm

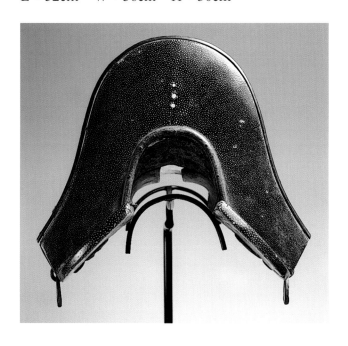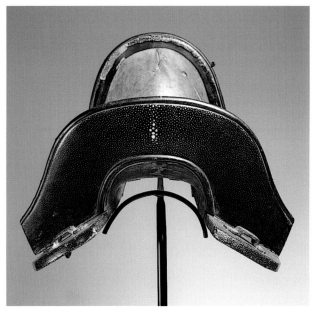

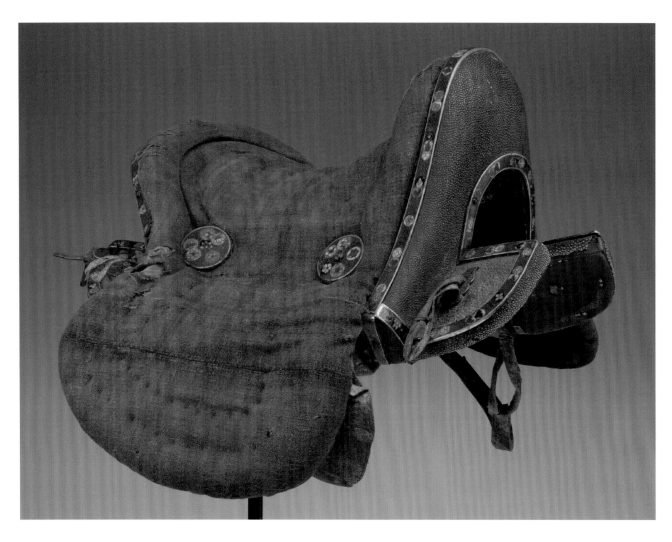

清　珍珠魚皮面鑲掐絲琺瑯馬鞍　　　　　　　　　　　**HS-125**

Qing Dynasty, Cloisonné inlaid stingray leather saddle

L：44cm　W：32cm　H：25.5cm

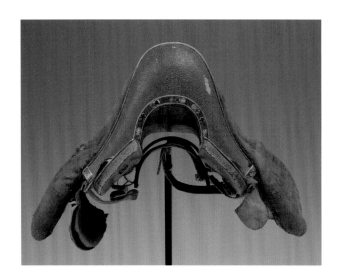

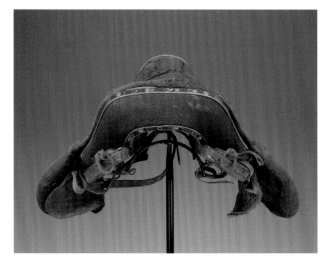

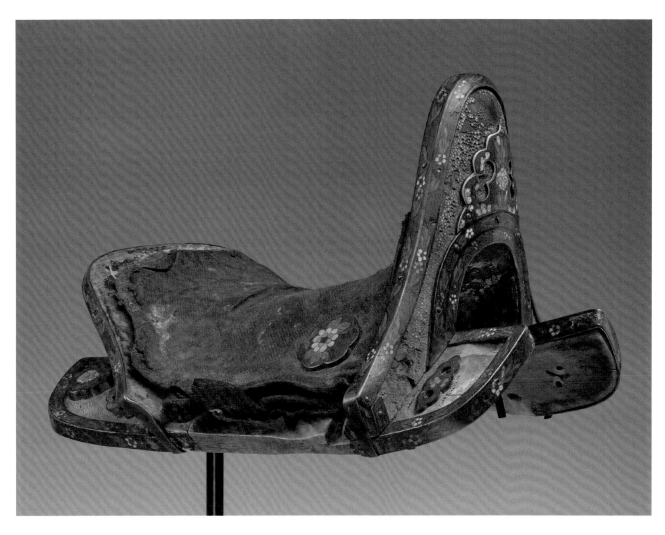

清　珍珠魚皮面鑲掐絲琺瑯馬鞍　　　　　　　　　　**HS-126**

Qing Dynasty, Cloisonné inlaid stingray leather saddle

L：40cm　　W：31cm　　H：26cm

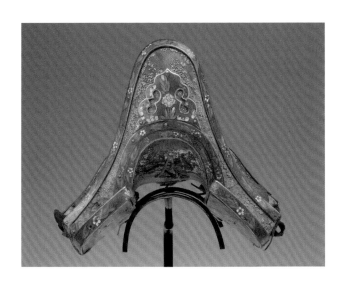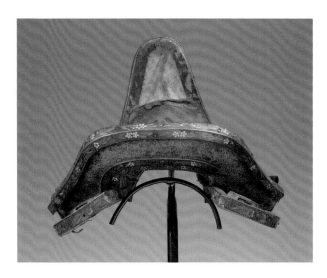

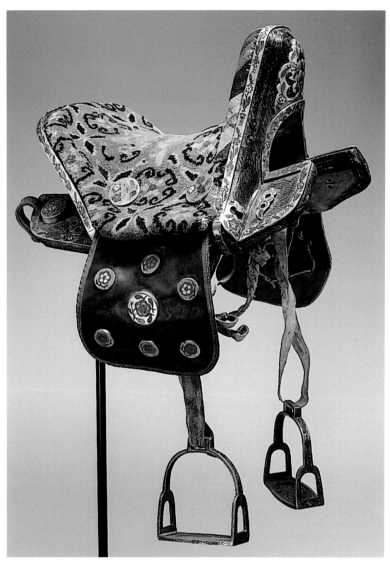

清　內填琺瑯皮馬鞍及馬鐙
Qing Dynasty, Champlevé enamal inlaid
leather saddle and stirrups
L：43cm　W：38cm　H：27cm

HS-017

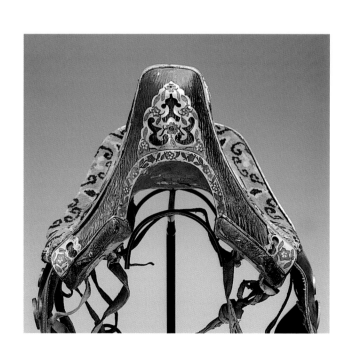

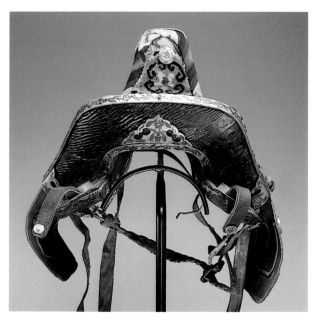

68

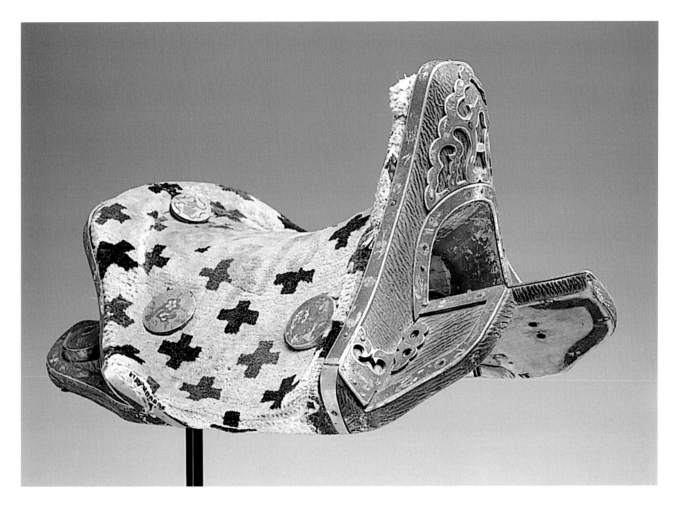

清　嵌掐絲琺瑯馬鞍　　　　　　　　　　　　　　　**HS-012**

Qing Dynasty, Saddle inlaid with cloisonné

L：43cm　W：35cm　H：26cm

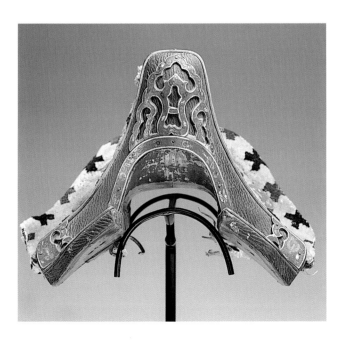

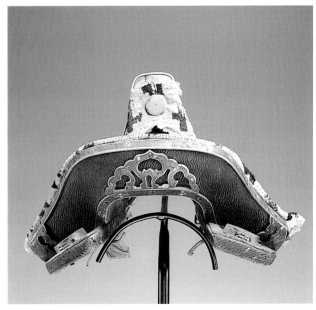

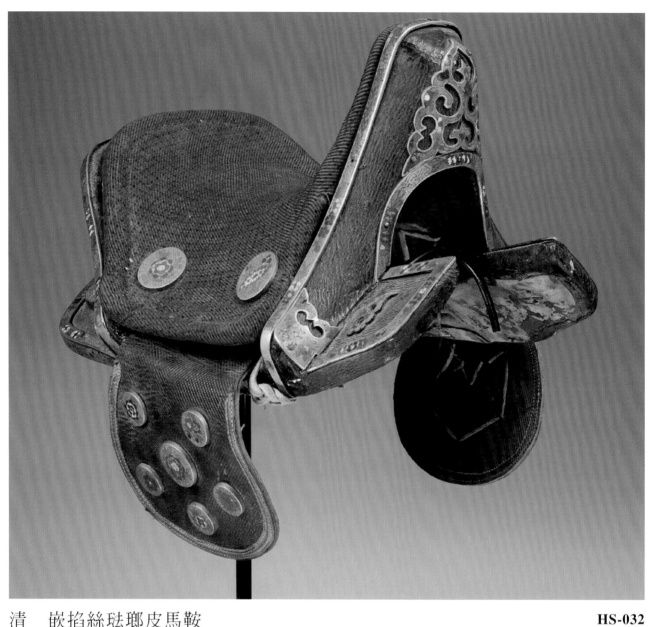

清　嵌掐絲琺瑯皮馬鞍　　　　　　　　　　　　　　　　　　　　　**HS-032**

Qing Dynasty, Leather saddle and stirrups Cloisonné inlaid　　L：43cm　　W：36cm　　H：29cm

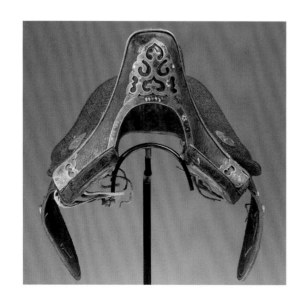

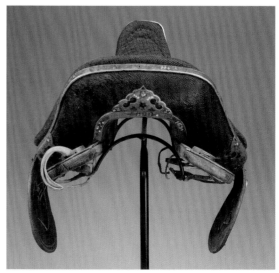

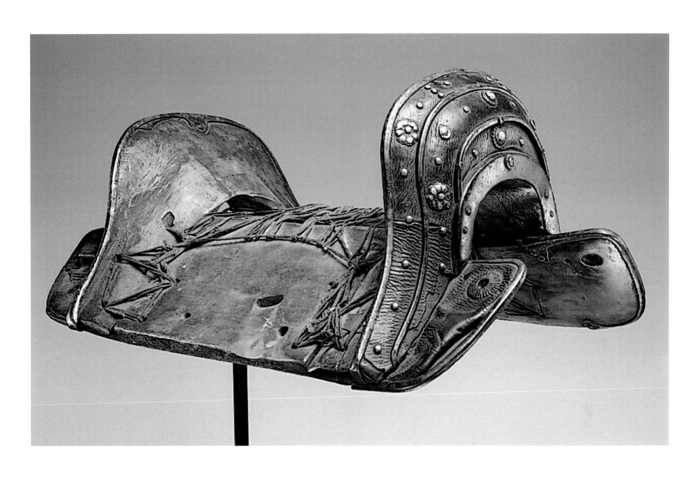

清　嵌寶石皮馬鞍

HS-011

Qing Dynasty, Leather saddle inlaid with pricious gems

L：51cm　　W：41cm　　H：45cm

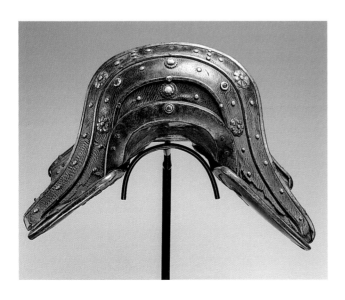 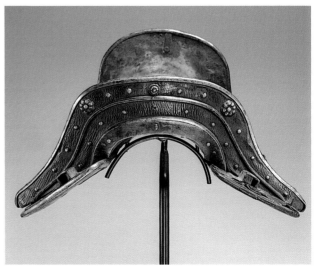

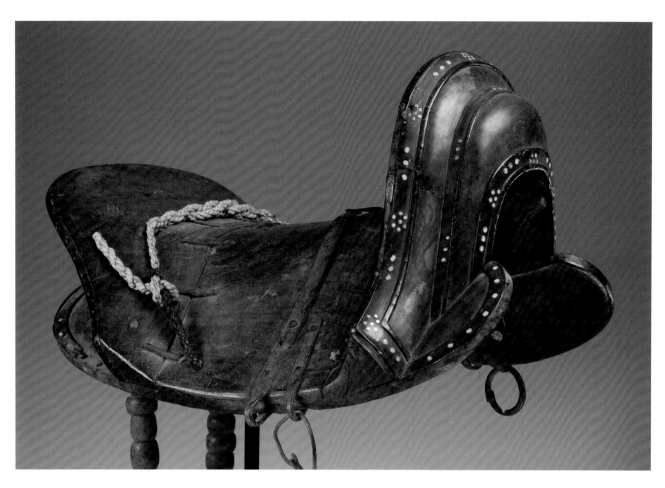

清　漆彩繪嵌象牙馬鞍　　**HS-036**

Qing Dynasty, Lacquered saddle inlaid with ivory

L：52cm　　W：35cm　　H：30cm

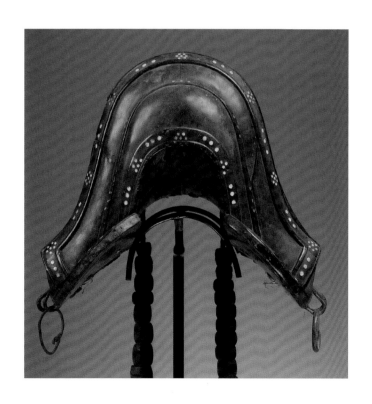

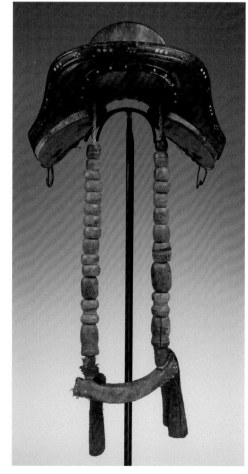

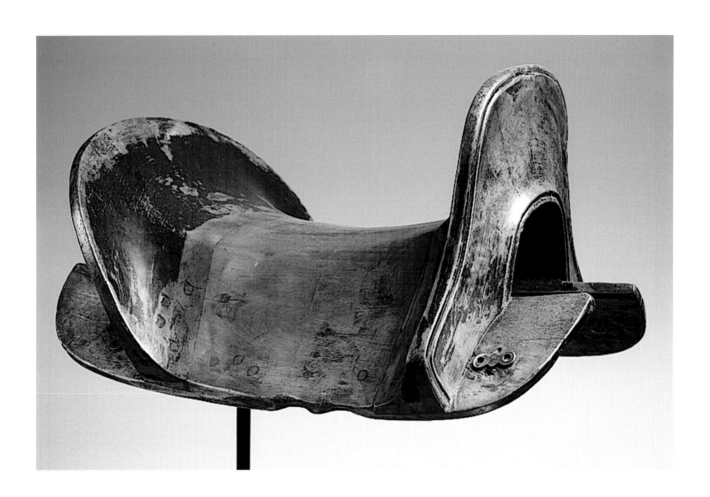

明　漆面黃花梨馬鞍

HS-002

Ming Dynasty, Lacquered Huang-hua-li saddle

L：54cm　W：36.5cm　H：29cm

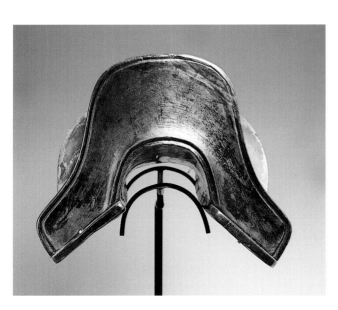 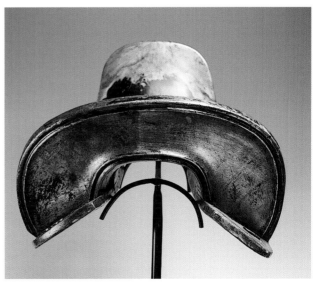

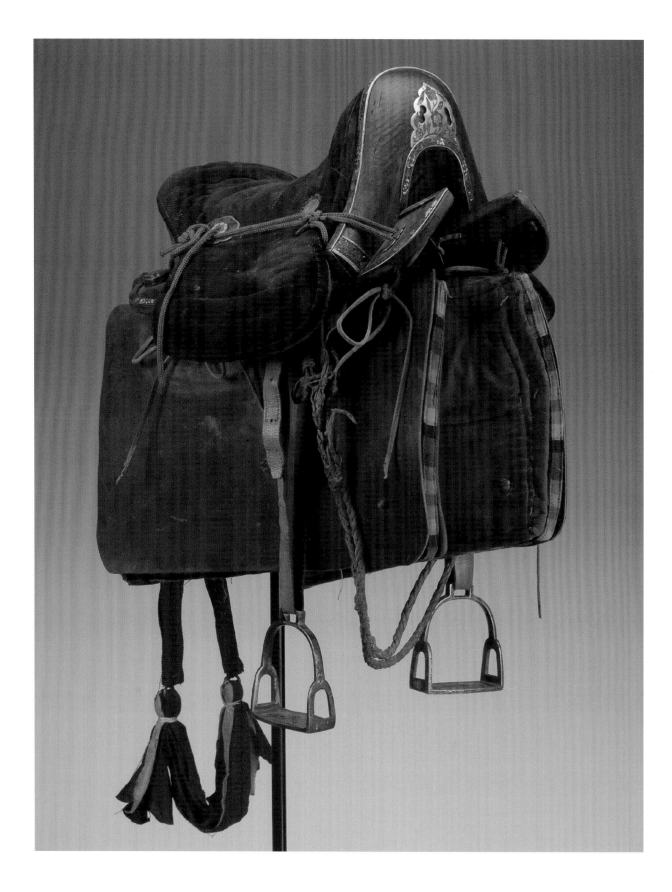

清　嵌內塡琺瑯馬鞍組件

Qing Dynasty, A set of Champlevé enamal inlaid saddle with pad and stirrups

L：50cm　W：27cm　H：31cm

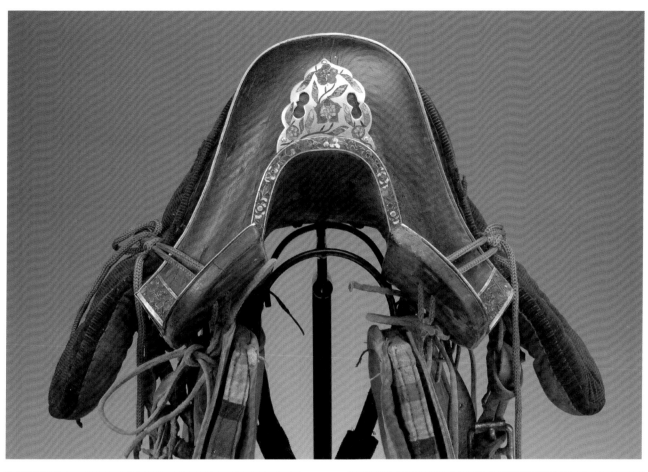

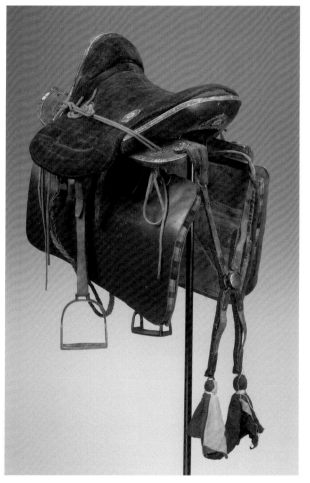

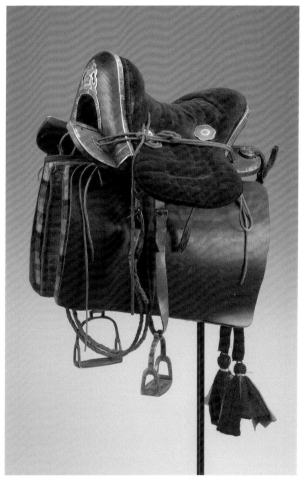

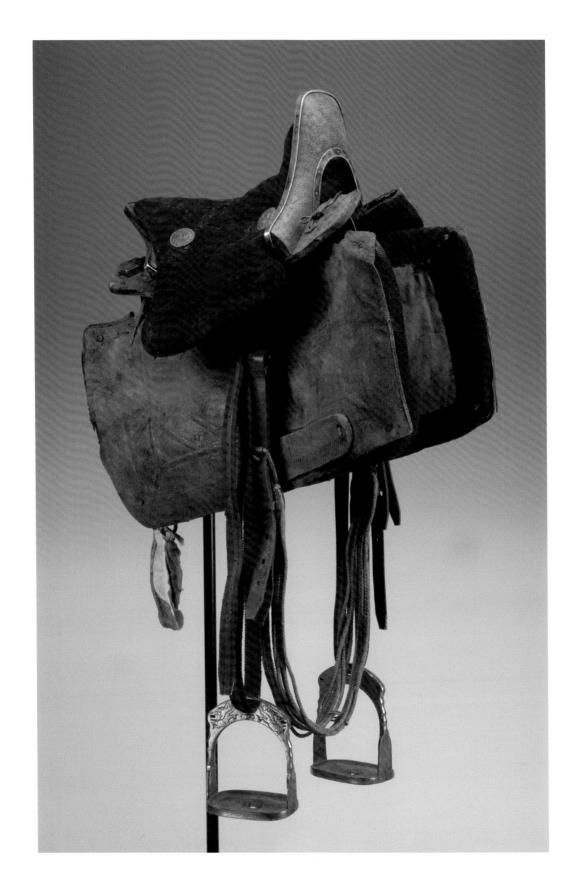

清　珍珠魚皮面馬鞍組件　　　　　　　　　　　　**HS-136**

Qing Dynasty, A set of stingray leather saddle, with saddle pad and stirrups

L：44cm　W：45cm　H：27cm

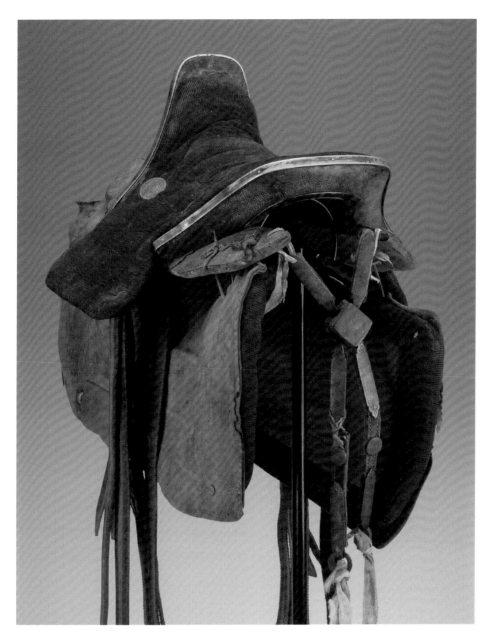

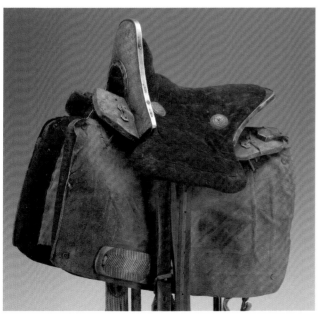

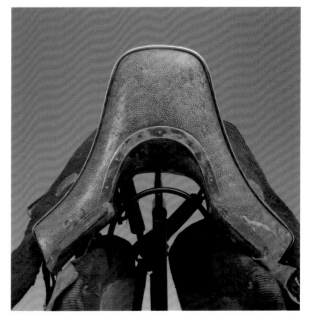

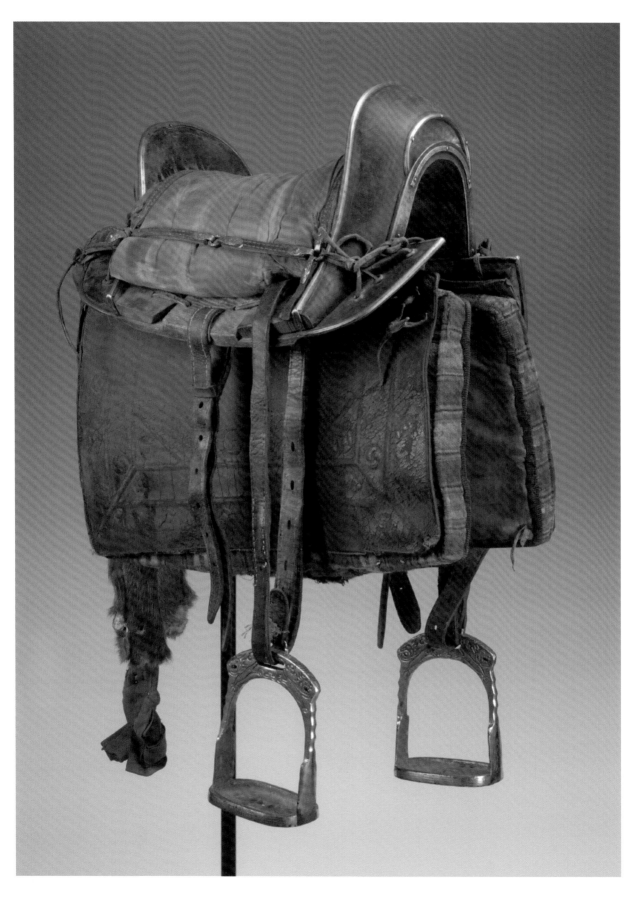

清　藏式遊牧民族馬鞍組　　　　　　　　　　　　　　　**HS-151**

Qing Dynasty, A set of saddle and accourtrement of Tibetan style　L：51cm　W：33cm　H：30cm

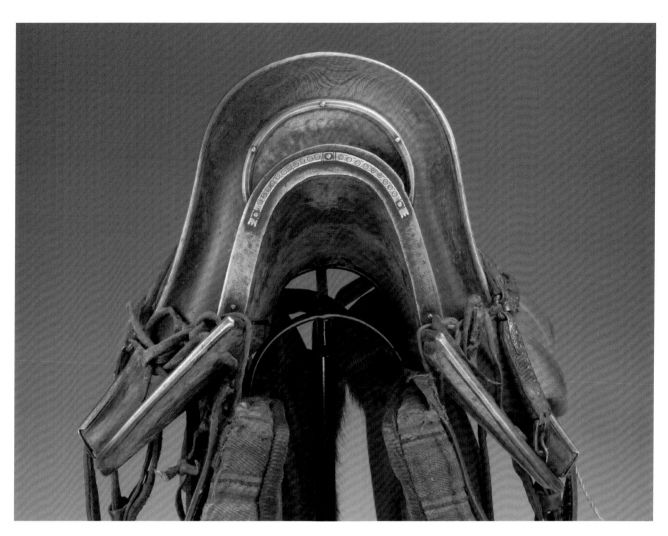

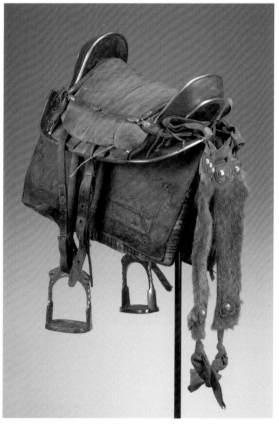

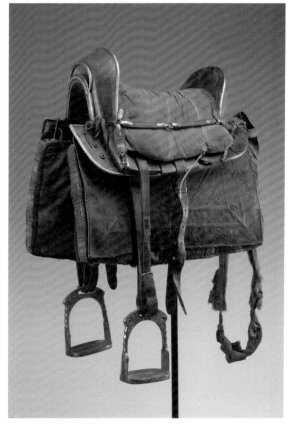

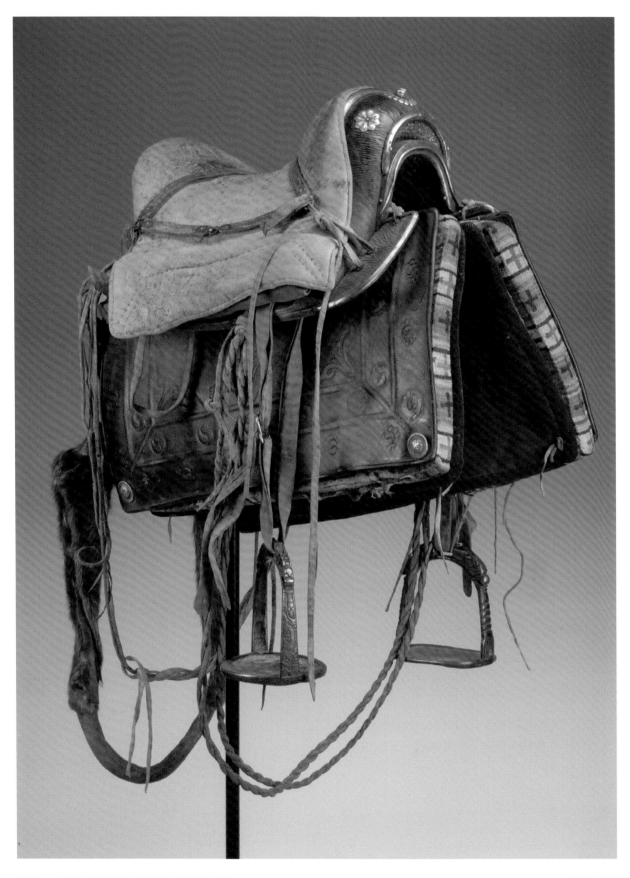

清　藏式遊牧民族馬鞍組　　　　　　　　　　　　　　　　　　　　　**HS-150**

Qing Dynasty, Leather saddle inlaid with silver accortrement of Tibetan style

L：46.5cm　　W：33cm　　H：27cm

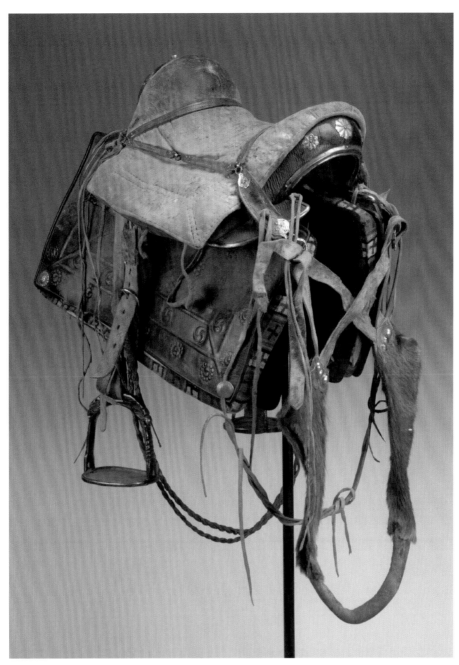

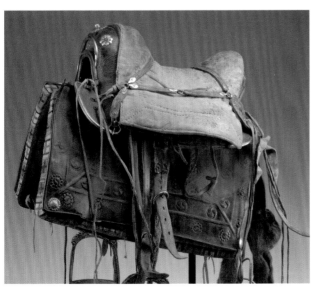

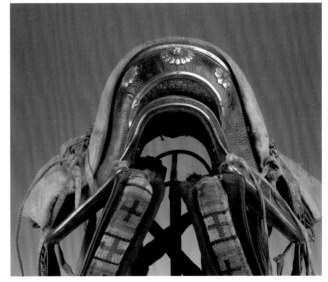

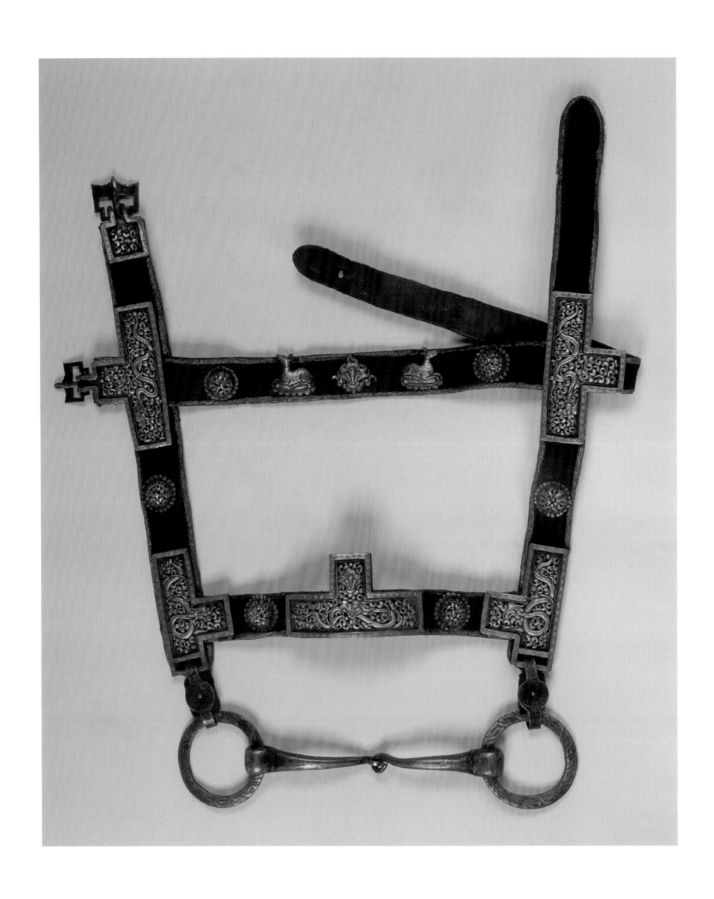

銅鎏金飾馬絡頭和馬銜 **HS-147**

Bridle with pierced and gold inlaid iron plaques

L：57cm W：53cm

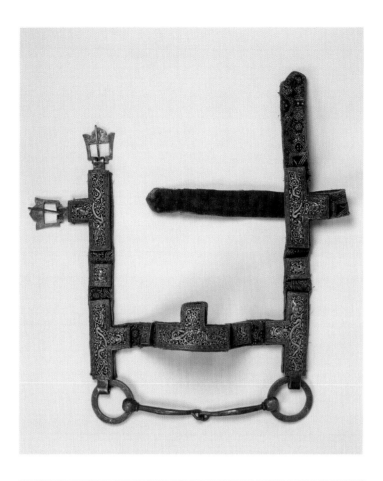

清　銅鎏金馬絡頭與馬銜 **HS-110**

Qing Dynasty, Gilt bronze bridle with nine pierced and gilded iron plaques

L：58cm　W：37cm

類似文物可參考美國紐約大都會博物館
（文物編號 2003.230.3a)

A similar bridle can be found at The Metropolitan Museum of Art, New York. (2003.230.3a)

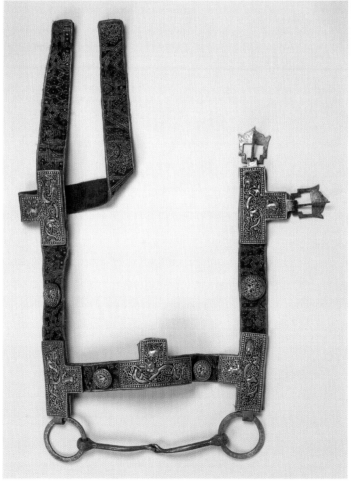

明　銅鎏金馬絡頭和馬銜 **HS-109**

Ming Dynasty, Gilt bronze bridle

L：78cm　W：42cm

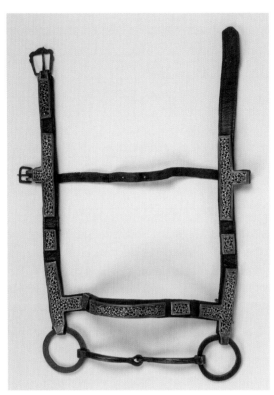

清　銅鎏金馬絡頭和馬銜 **HS-111**

Qing Dynasty, Gilt bronze bridle

L：55cm　W：35cm

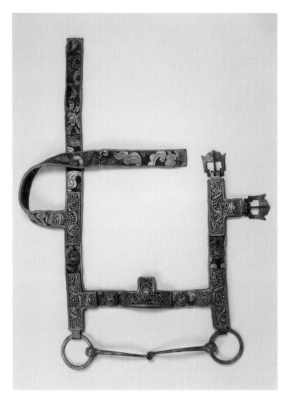

明　銅鎏金馬絡頭和馬銜 **HS-108**

Ming Dynasty, Gilt bronze bridle

L：74cm　W：42cm

清　銅鎏金馬絡頭和馬銜 **HS-118**

Qing Dynasty, Gilt bronze bridle

L：55cm　W：37cm

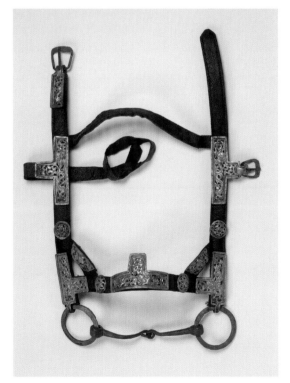

明　銅鎏金馬絡頭和馬銜 **HS-112**

Ming Dynasty, Gilt bronze bridle

L：53cm　W：32cm

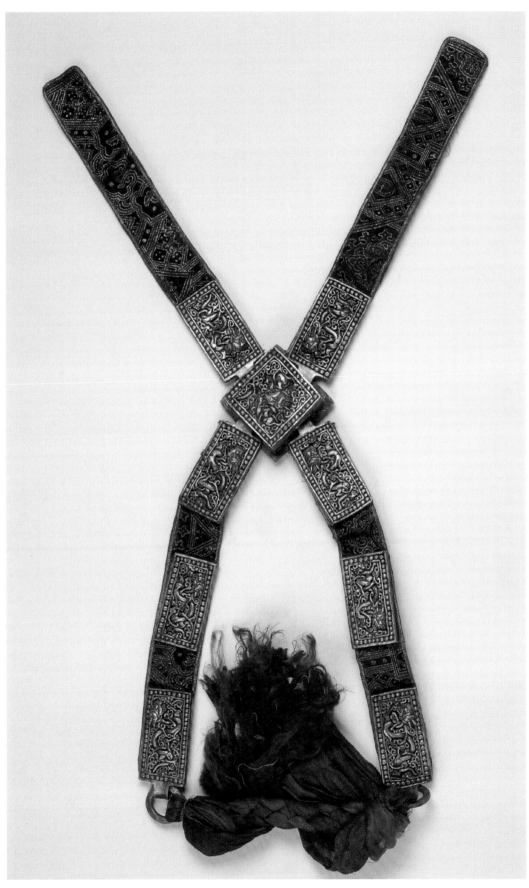

明　銅鎏金飾馬鞦帶　　　　　　　　　　　　　　　　　**HS-107**

Ming Dynasty, Gilt bronze crupper　　L：75cm　　W：40cm

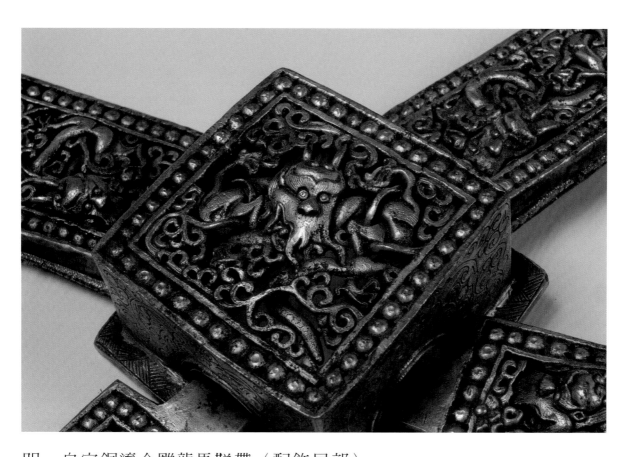

明　皇室銅鎏金雕龍馬韂帶（配飾局部）

Ming Dynasty, A prominent boxlike central boss of pierced and gilded iron ornament plaques.
The decoration of the plaques features an undulating dragon seen in profile on a scrollwork ground.

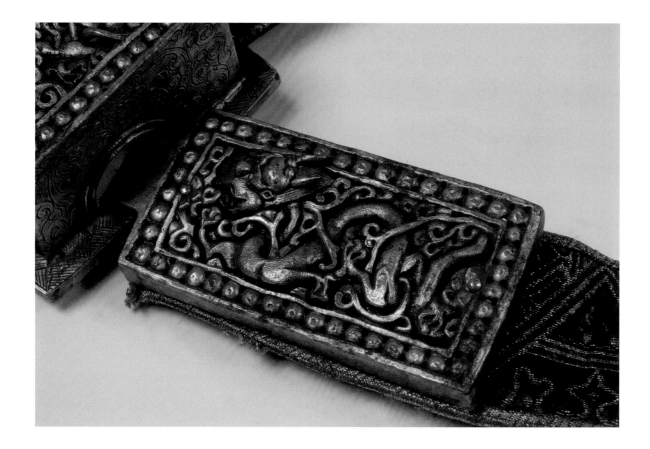

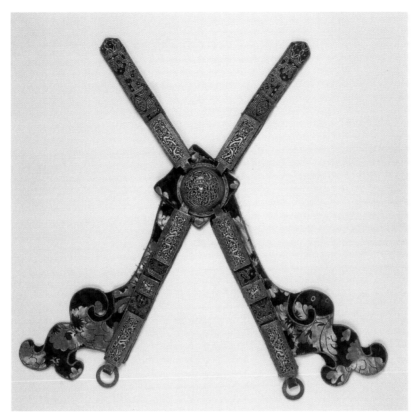

明　皇室御用銅鎏金馬韂帶　　　　　　　　　　　　　　　IIS-106

Ming Dynasty, Royal gilt bronze crupper　L：64cm　W：36cm

類似文物可參考美國紐約大都會博物館 (文物編號 2003.230.3c)

A smilar crupper can be found at The Metropolian Museum of Art, New York. (2003.230.3c)

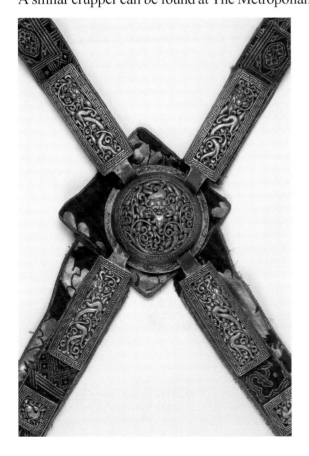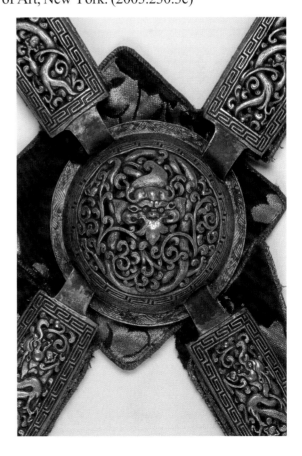

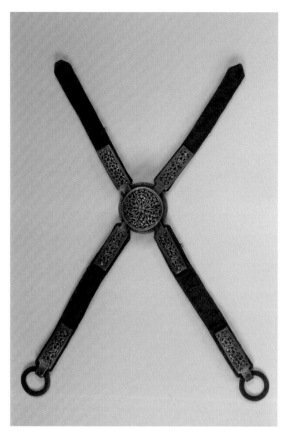

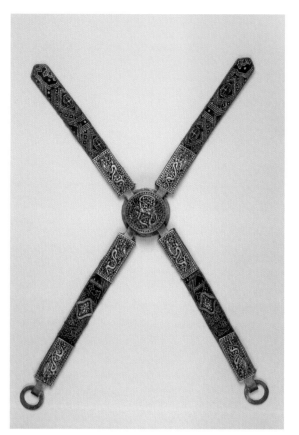

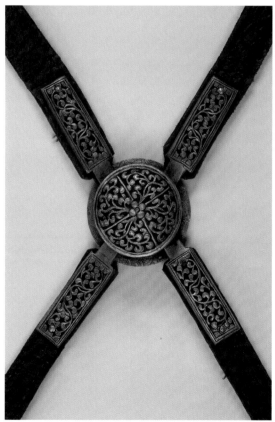

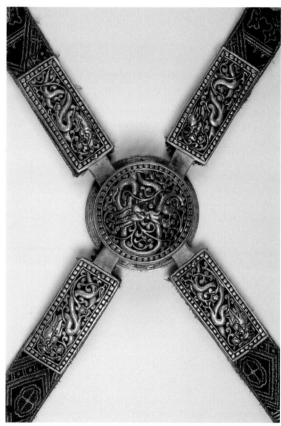

清　皇室御用銅鎏金馬鞦帶
Qing Dynasty, Royal gilt bronze crupper
L：49cm　W：31cm　　　　**HS-146**

元　皇室御用銅鎏金馬鞦帶
Yuan Dynasty, Royal gilt bronze crupper
L：84cm　W：39cm　　　　**HS-145**

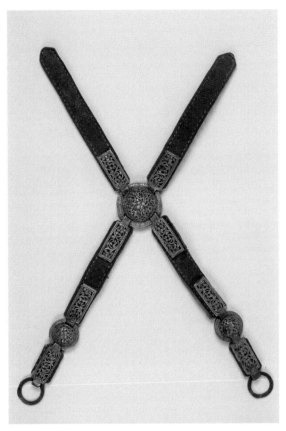

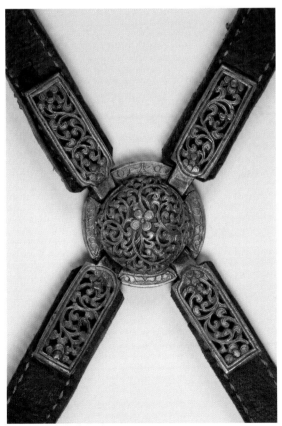

清　皇室御用銅鎏金馬鞦帶

Qing Dynasty, Royal gilt bronze crupper

L：56cm　W：31cm　　　　　**HS-117**

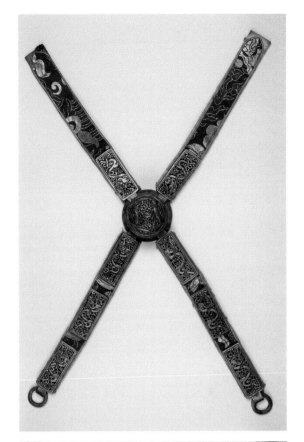

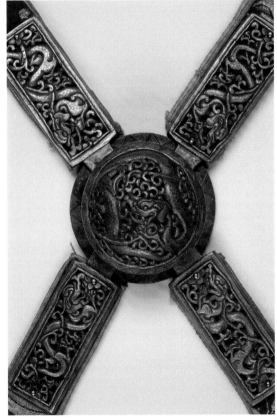

元　皇室御用銅鎏金馬鞦帶

Yuan Dynasty, Royal gilt bronze crupper

L: 54cm W: 48cm　　　　　**HS-104**

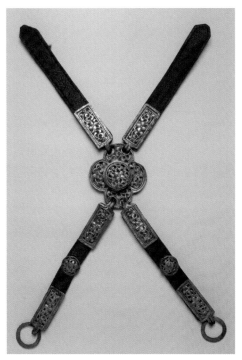

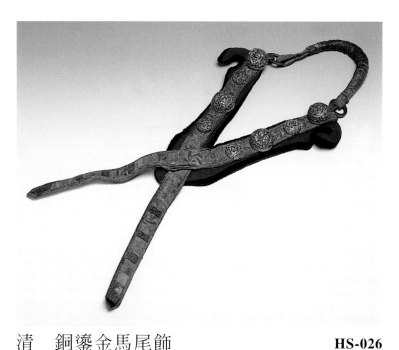

清　銅鎏金馬鞴帶　　**HS-103**

Qing Dynasty, Gilt bronze crupper

L：49cm　W：29cm

清　銅鎏金馬尾飾　　**HS-026**

Qing Dynasty, Gilt bronze crupper with gold ornaments

L：76cm　W：30cm

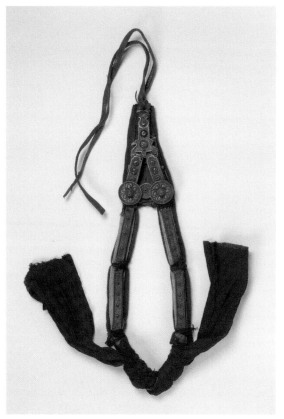

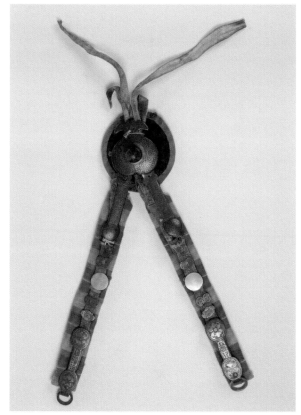

清　銅嵌寶石馬尾飾　　**HS-113**

Qing Dynasty, Bronze crupper inaid with pricious

gems　W：28cm

清　銅嵌錯銀馬鞴帶　　**HS-114**

Qing Dynasty, Silver inlaid bronze crupper

W：30cm

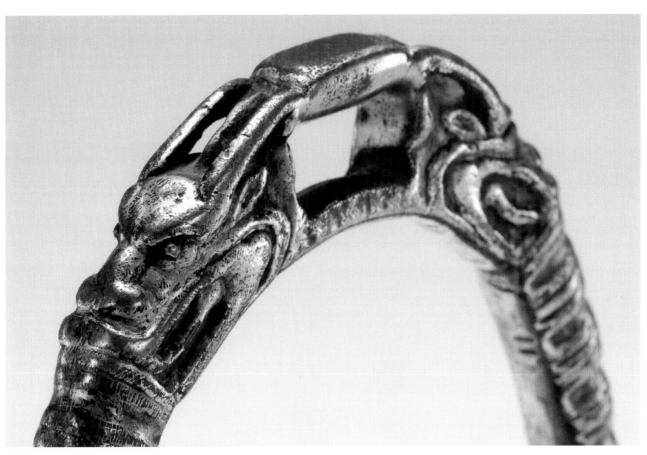

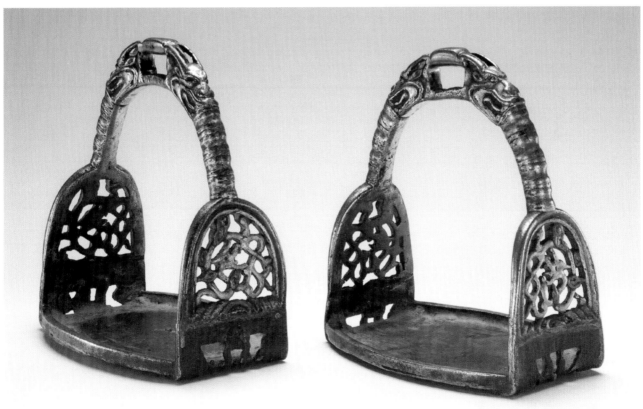

元　皇室御用鐵鎏金鏤空雕龍紋馬鐙　　　　　　　　　　　　**HS-055**

Yuan Dynasty, Royal gilt iron stirrups in openwork　W：13cm　H：14.5cm

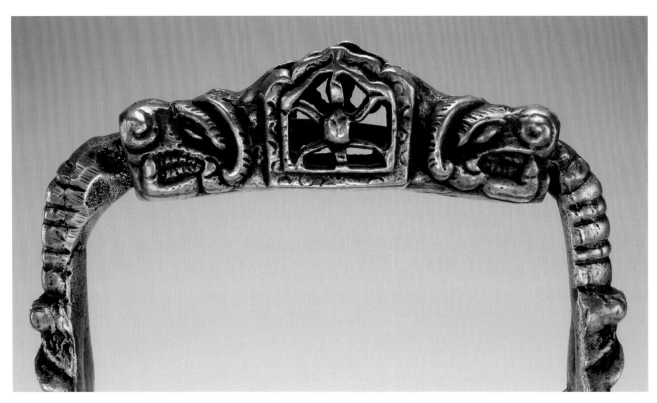

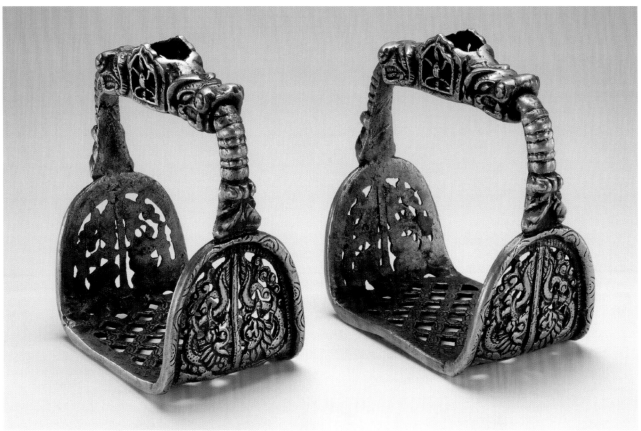

元　皇室御用銅鎏金鏤空雕龍紋馬蹬　　　　　　　　　　　　　　**HS-056**

Yuan Dynasty, Royal gilt stirrups in openwork with dragon decoration　　W：11.5cm　　H：15cm

類似文物可參考美國紐約大都會博物館 (文物編號 1999.119a, b)

Similar stirrups can be found at The Metropolitan Museum of Art, New York. (1999.119a,b)

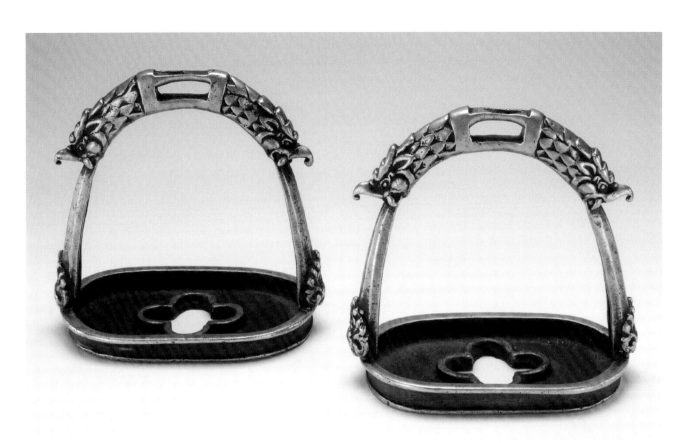

明　皇室龍首鐵鎏銀馬蹬　　　　　　　　　　　　　　　　　　　　**HS-052**

Ming Dynasty, Royal gilt silver iron stirrups with dragon decoration　W：15cm　H：14.5cm

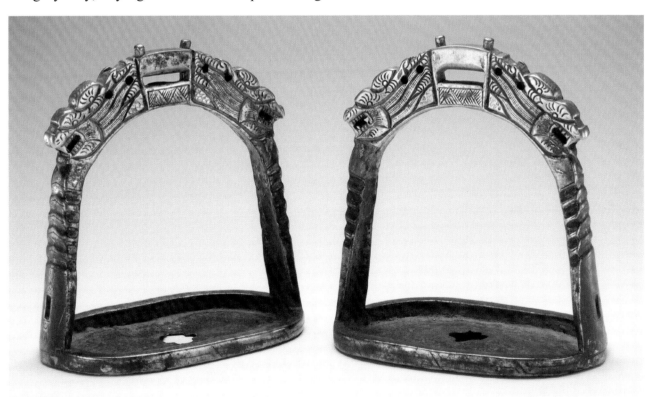

清　皇室龍首鐵鎏金馬蹬　　　　　　　　　　　　　　　　　　　　**HS-053**

Qing Dynasty, Royal gilt iron stirrups with outward-facing dragon heads at the top.　W：14cm　H：14.5cm

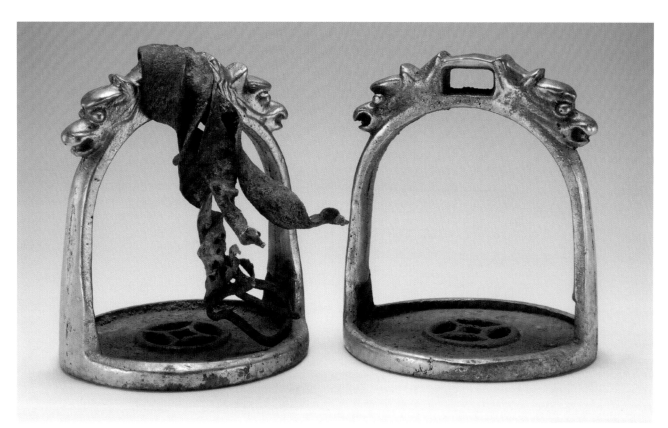

清　皇室龍首鐵鎏金馬蹬 **HS-054**

Qing Dynasty, Royal gilt iron stirrups with outward-facing dragon heads at the top.　W：13cm　H：15cm

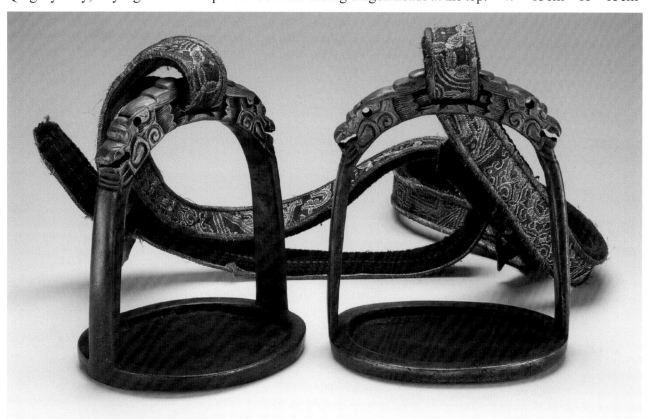

清　皇室龍首鐵鎏金馬蹬 **HS-065**

Qing Dynasty, Royal gilt iron stirrups with dragon heads　W：13.5cm　H：15.5cm

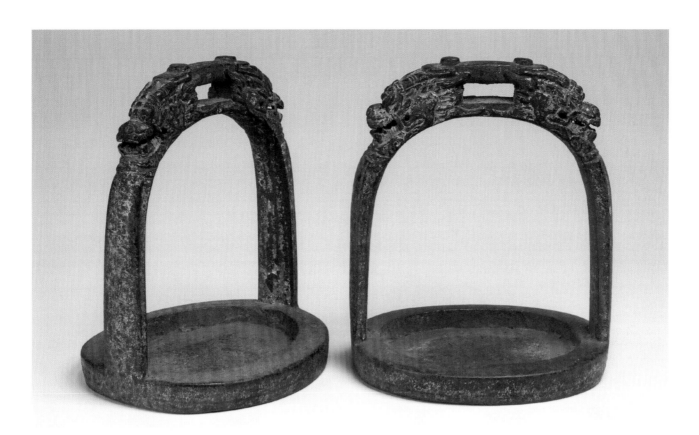

清　皇室龍首鐵鎏金馬蹬　　　　　　　　　　　　　　　　　　　　**HS-080**

Qing Dynasty, Royal gilt iron stirrups with dragon heads decoration　　W：13cm　H：15cm

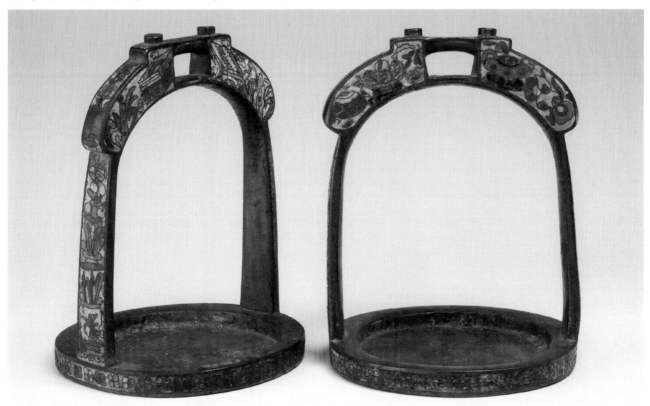

清　掐絲琺瑯馬蹬　　　　　　　　　　　　　　　　　　　　　　　**HS-079**

Qing Dynasty, Stirrups inlaid with cloisonné　　W：12cm　H：15.5cm

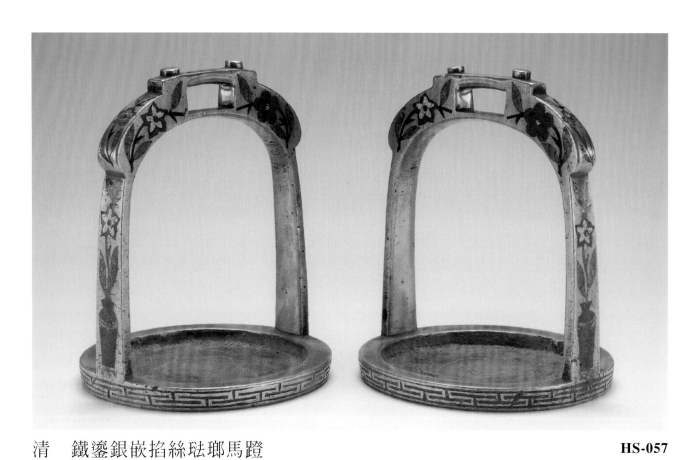

清　鐵鋄銀嵌掐絲琺瑯馬蹬　　　　　　　　　　　　　　　**HS-057**

Qing Dynasty, Gilt iron stirrups inlaid with cloisonné　　W：11.5cm　　H：14cm

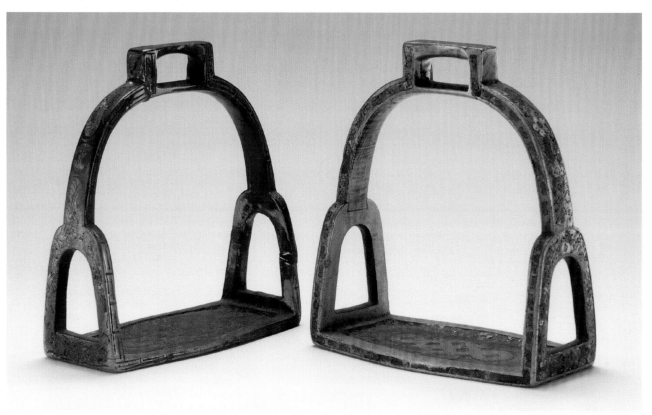

清　掐絲琺瑯馬蹬　　　　　　　　　　　　　　　　　　　**HS-047**

Qing Dynasty, Cloisonné stirrups　　W：11.5cm　　H：13cm

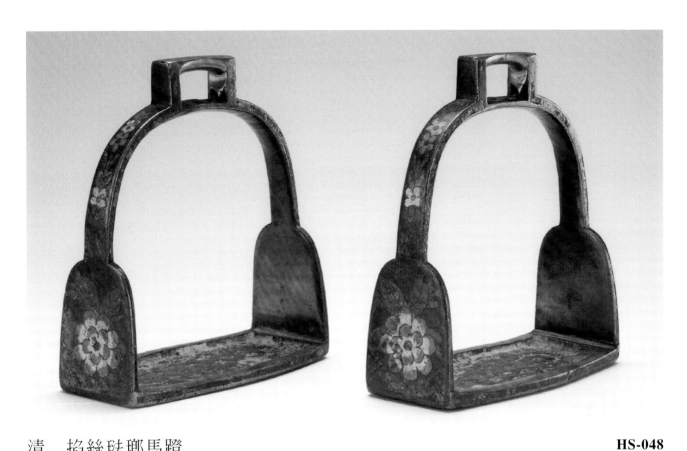

清　掐絲琺瑯馬蹬　　　　　　　　　　　　　　　　　　　　　　　**HS-048**

Qing Dynasty, Cloisonné stirrups　　W：11.5cm　　H：13cm

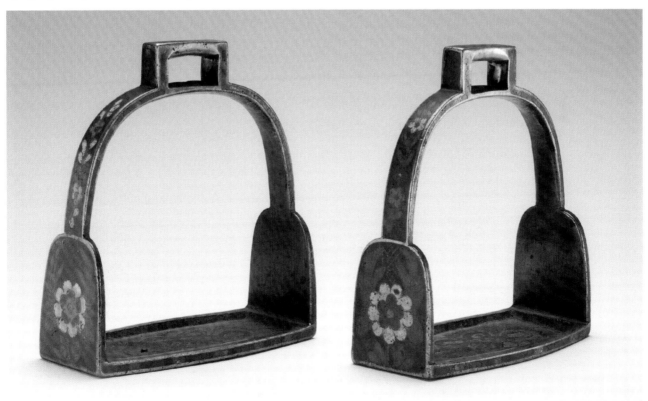

清　掐絲琺瑯馬蹬　　　　　　　　　　　　　　　　　　　　　　　**HS-051**

Qing Dynasty, Cloisonné stirrups　　W: 11.5cm H: 13cm

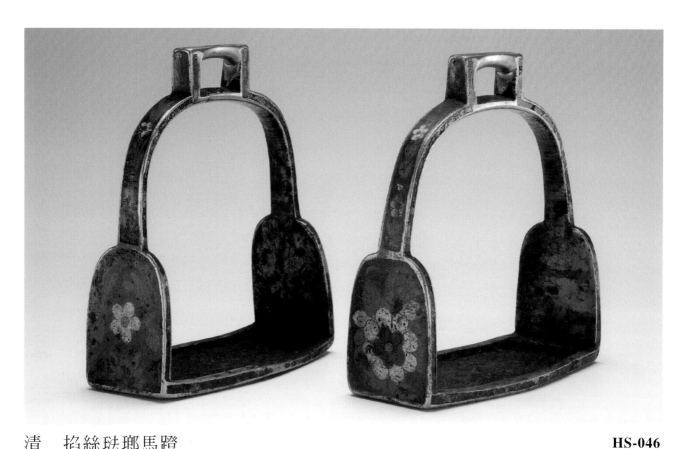

清　掐絲琺瑯馬蹬 **HS-046**

Qing Dynasty, Cloisonné stirrups　W：11.5cm　H：13.5cm

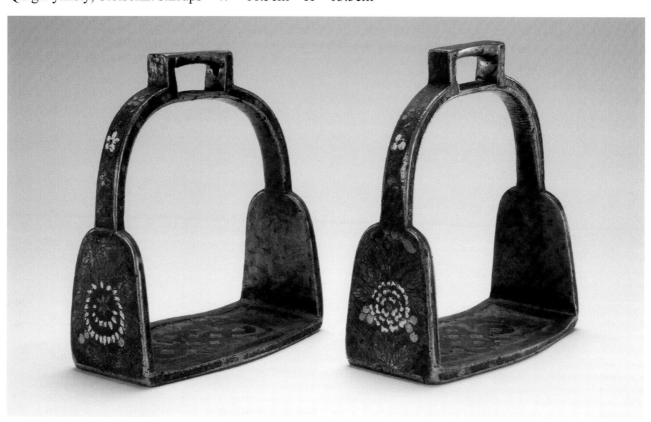

清　掐絲琺瑯馬蹬 **HS-058**

Qing Dynasty, Cloisonné stirrups　W：11.5cm　H：13cm

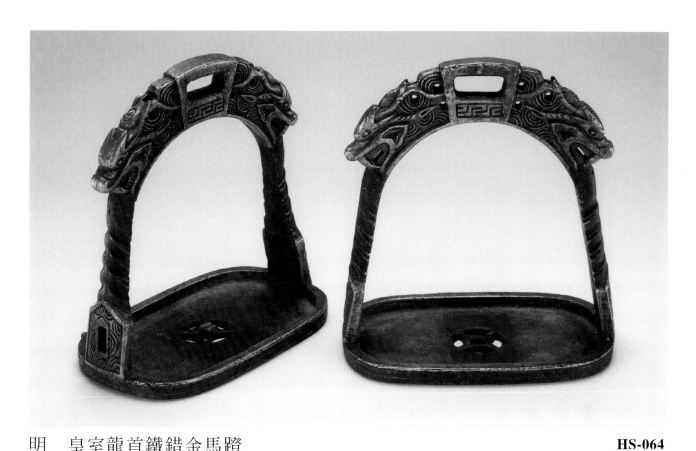

明　皇室龍首鐵錯金馬蹬　　　　　　　　　　　　　　　　　　　　**HS-064**

Ming Dynasty, Royal gilt iron stirrups with dragon heads decoration　W：14.5cm　H：15.5cm

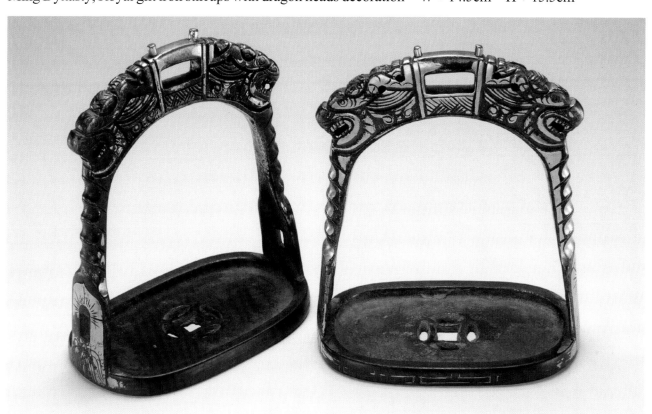

明　皇室龍首鐵錯銀馬蹬　　　　　　　　　　　　　　　　　　　　**HS-063**

Ming Dynasty, Royal gilt silver iron stirrups with dragon decoration　W：14cm　H：16cm

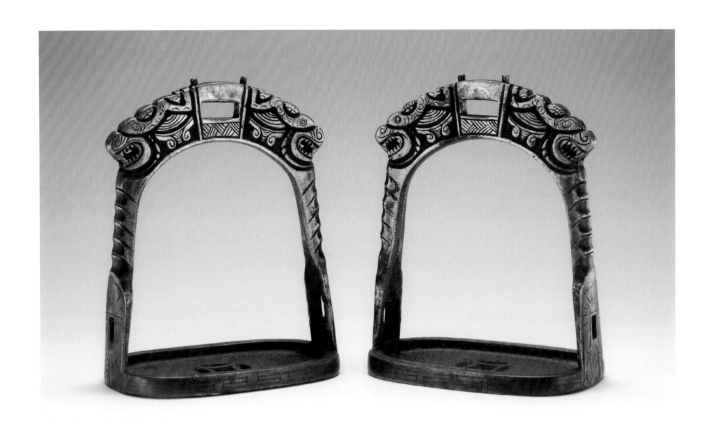

清　鐵鋈銀馬蹬　　　　　　　　　　　　　　　　　　　　　　　　　**HS-045**

Qing Dynasty, Gilt silver stirrups　　W：13cm　H：16.5cm

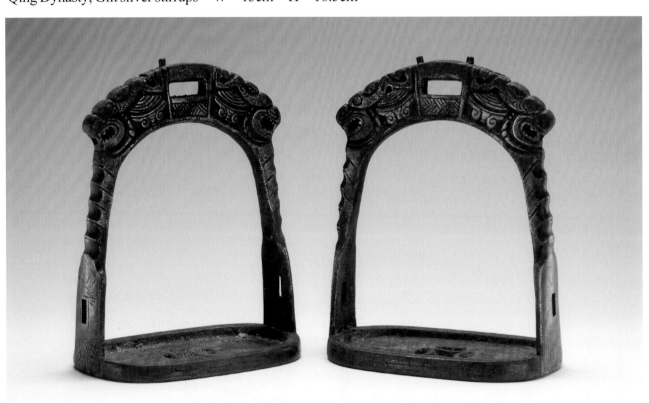

清　鐵鋈銀馬蹬　　　　　　　　　　　　　　　　　　　　　　　　　**HS-039**

Qing Dynasty, Gilt silver stirrups　　W：14cm　H：16cm

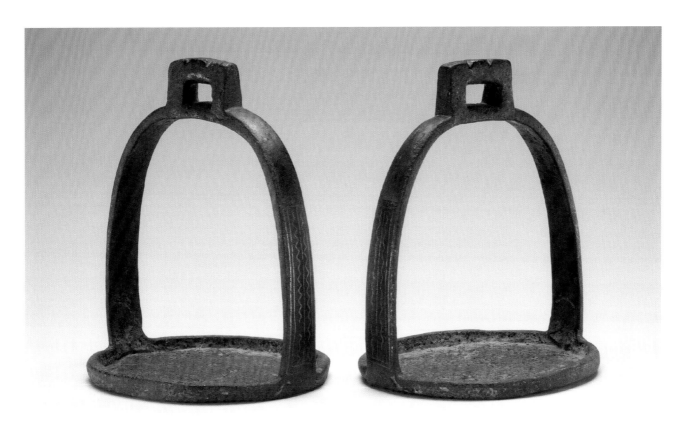

明　鐵錯銀馬蹬　　　　　　　　　　　　　　　　　　　　**HS-044**

Ming Dynasty, Iron stirrups silver inlaid　　W：14cm　　H：16.5cm

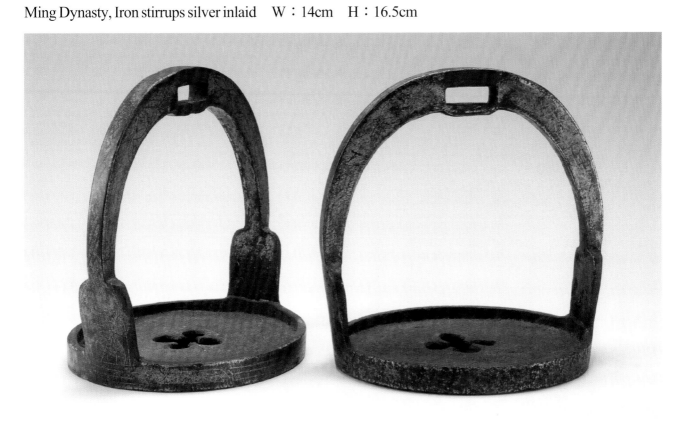

明　鐵錯銀馬蹬　　　　　　　　　　　　　　　　　　　　**HS-037**

Ming Dynasty, Iron stirrups silver inlaid　　W：16.5cm　　H：16.5cm

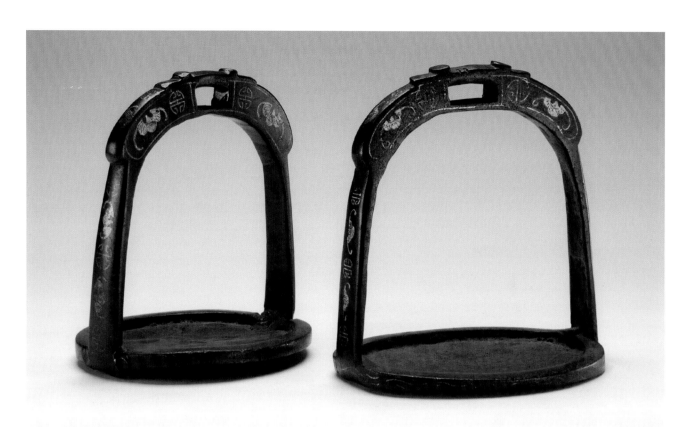

明　鐵錯銀馬蹬　　　　　　　　　　　　　　　　　　**HS-049**

Ming Dynasty, Silver inlaid iron stirrups　　W：13.5cm　　H：14cm

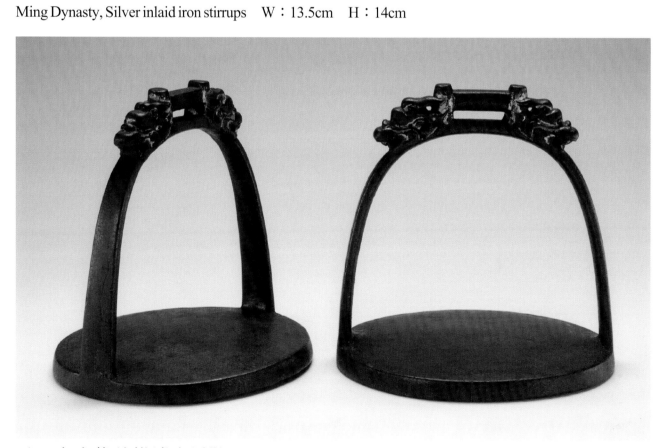

元　皇室龍首鐵鎏金馬蹬　　　　　　　　　　　　　　**HS-059**

Yuan Dynasty, Royal gilt iron stirrups　　W：13.5cm　　H：14cm

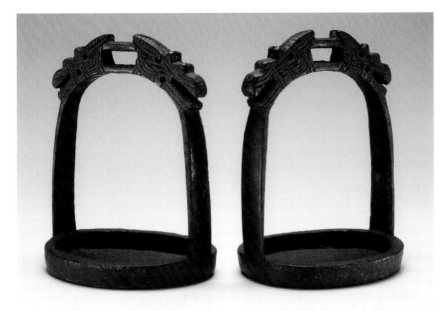

清　鐵馬蹬　**HS-050**

Qing Dynasty, Iron stirrups

W：12.5cm　H：14.5cm

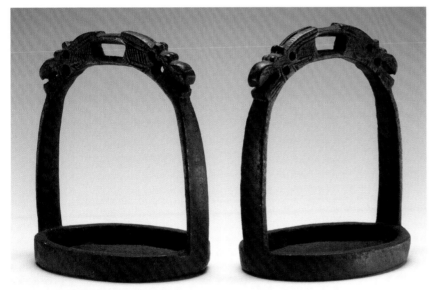

清　鐵馬蹬　**HS-040**

Qing Dynasty, Iron stirrups

W：14cm　H：16cm

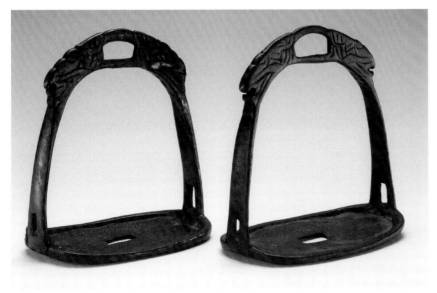

明　鐵馬蹬　**HS-062**

Ming Dynasty, Iron stirrups

W：14.5cm　H：15cm

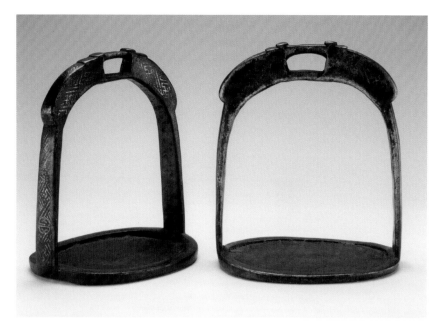

清　鐵錯銀馬鐙　　**HS-061**

Qing Dynasty, Iron stirrups silver inlaid

W：12.5cm　H：14.5cm

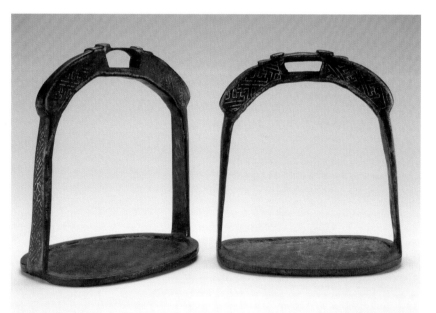

清　鐵錯銀馬鐙　　**HS-060**

Qing Dynasty, Iron stirrups silver inlaid

W：12.5cm　H：14.5cm

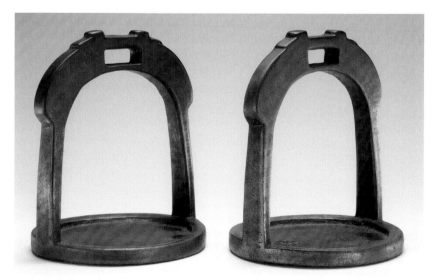

清　鐵錯銀馬鐙　　**HS-041**

Qing Dynasty, Iron stirrups silver inlaid

W：14cm　H：16cm

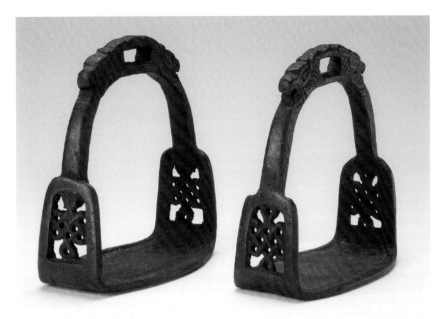

明　鐵馬蹬　　　　**HS-038**

Ming Dynasty, Iron stirrups

W：13cm　　H：14.5cm

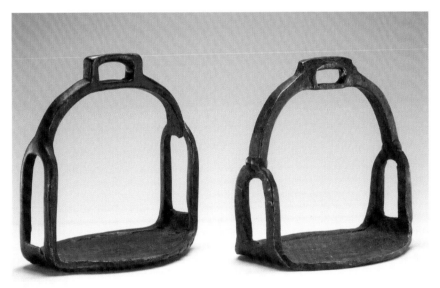

明　鐵馬蹬　　　　**HS-043**

Ming Dynasty, Iron stirrups

W：15cm　　H：16cm

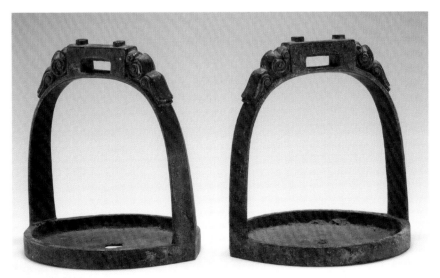

明　鐵馬蹬　　　　**HS-042**

Qing Dynasty, Iron stirrups

W：13cm　　H：14cm

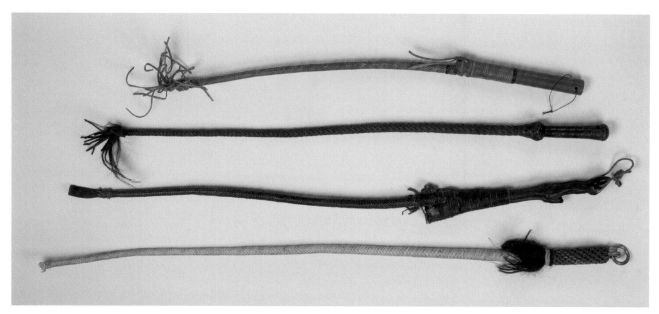

清　各式馬鞭　　　　　　　　　　　　　　　　　**HS-115**

Qing Dynasty, A group of whips

（L：97cm　L：85cm　L：81cm　L：66cm）

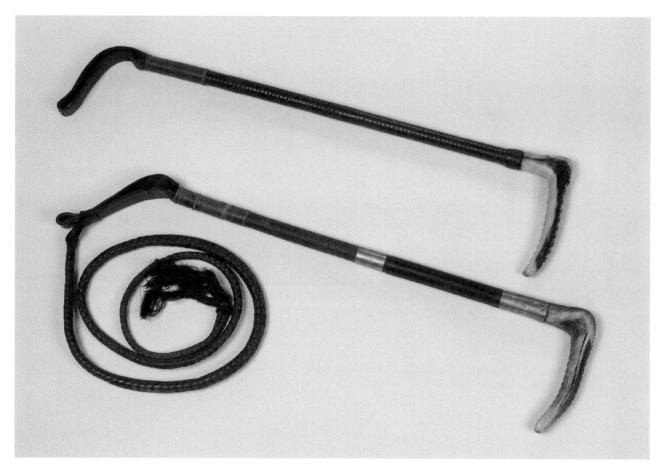

清　嵌骨柄馬鞭　　　　　　　　　　　　　　　　**HS-116**

Qing Dynasty, Whips with bone handle

Top L：50cm

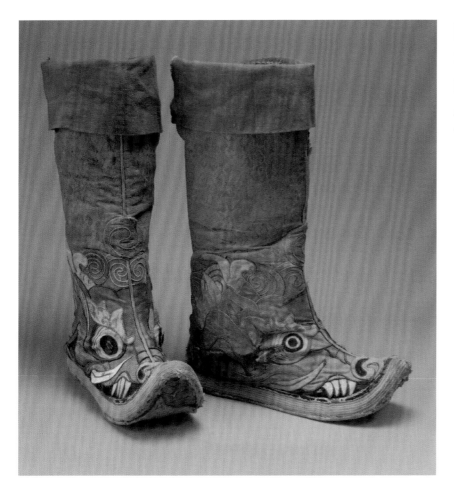

藏式貴族刺繡　**HS-162**
布馬鞋

L：27cm　H：39.5cm
A pair of embroidered boots
Tibetan style

藏式馬靴　**HS-133**
Tibetan style boots
H：41.5cm

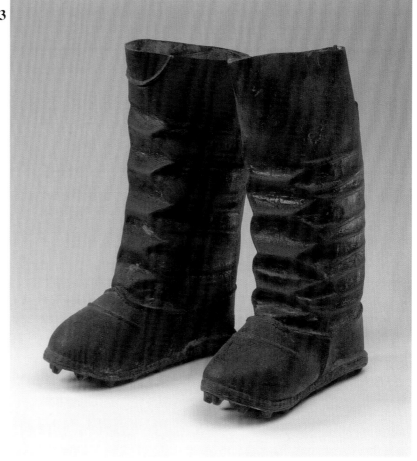

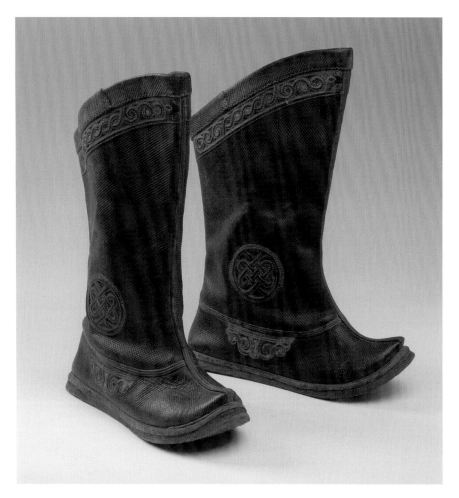

藏式馬靴　　　　　**HS-132**
Leather boots with emborder
pattern embroidered Tibetan
style
H：38cm

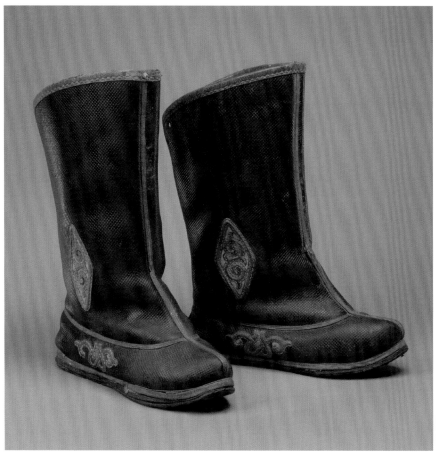

藏式馬靴　　　　　**HS-141**
Tibetan style leather boots
H：33cm

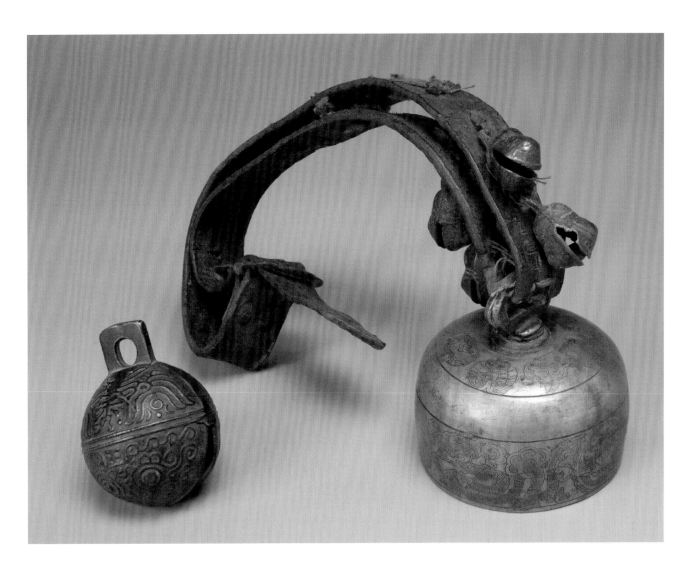

清　馬鈴

HS-161

Qing Dynasty, Horse bell

Right：W：7.5cm　H：7cm

各式遊牧民族馬鞍 **HS-160**

A group of contemporary horse saddles of hordes style

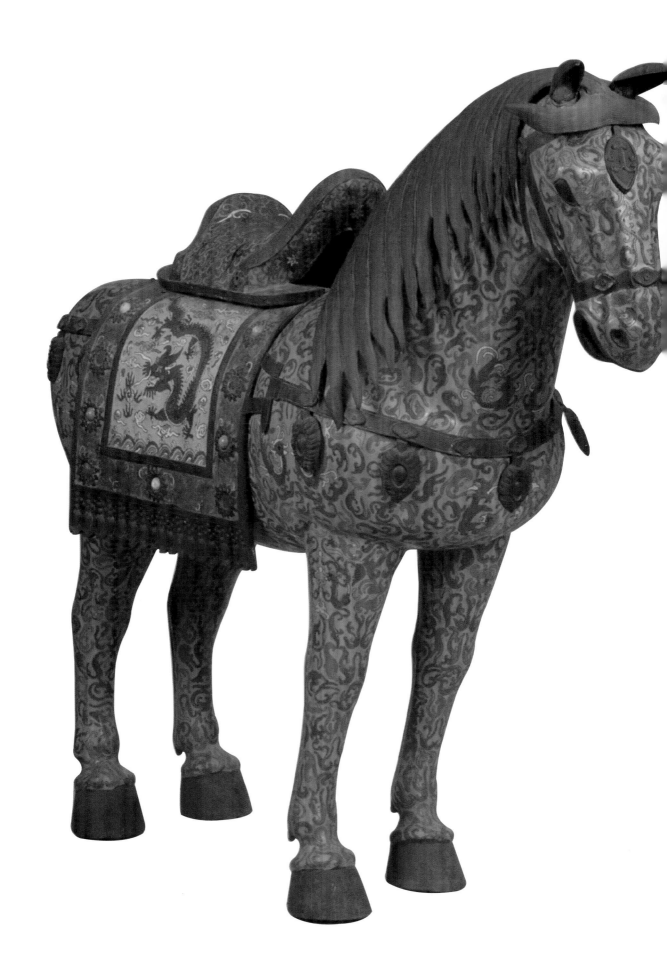

清　掐絲琺瑯對馬　　　**HS-159**
Qing Dynasty, A pair of cloisonné horses
L：122.5cm　W：38cm　H：98cm

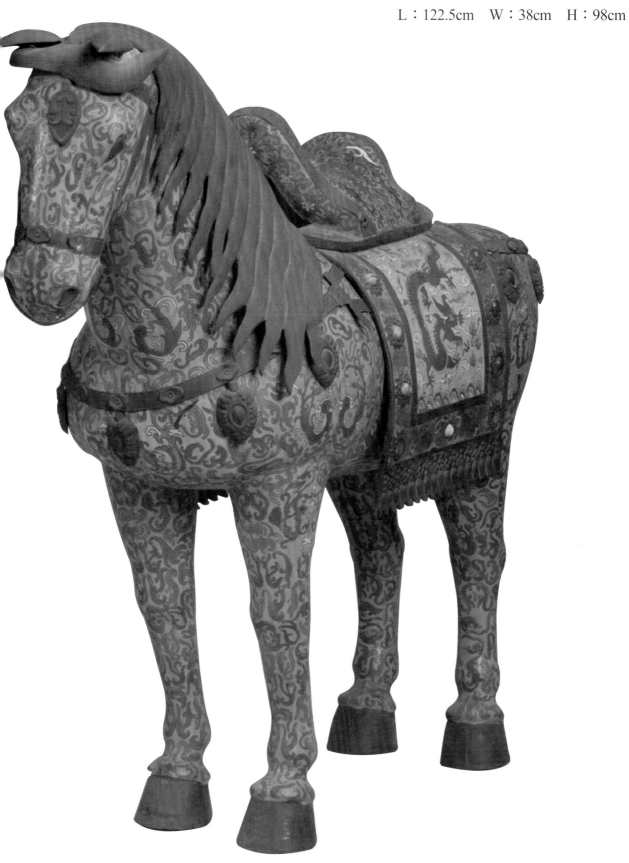

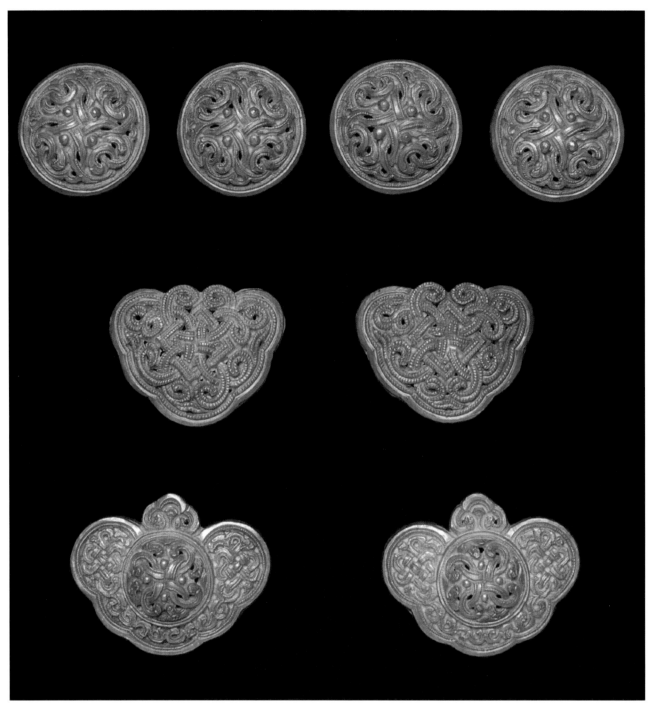

明　銀馬飾　　　　　　　　　　　　　　　　　　**HS-087**

Ming Dynasty, Silver ornaments

L：5.2cm　W：4cm

114

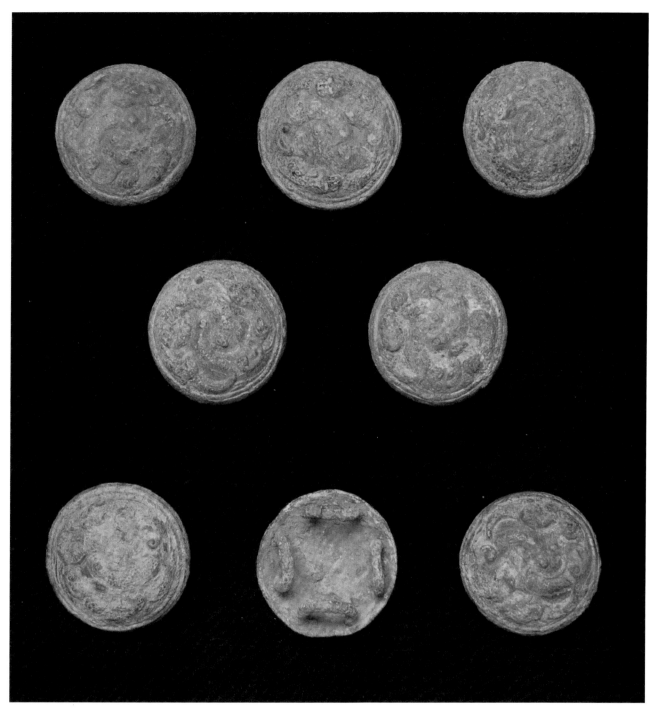

戰國　圓型馬飾　　　　　　　　　　　　　　　　　　　　　　　**HS-088**

Warring States period, Round ornaments

D：4.2cm

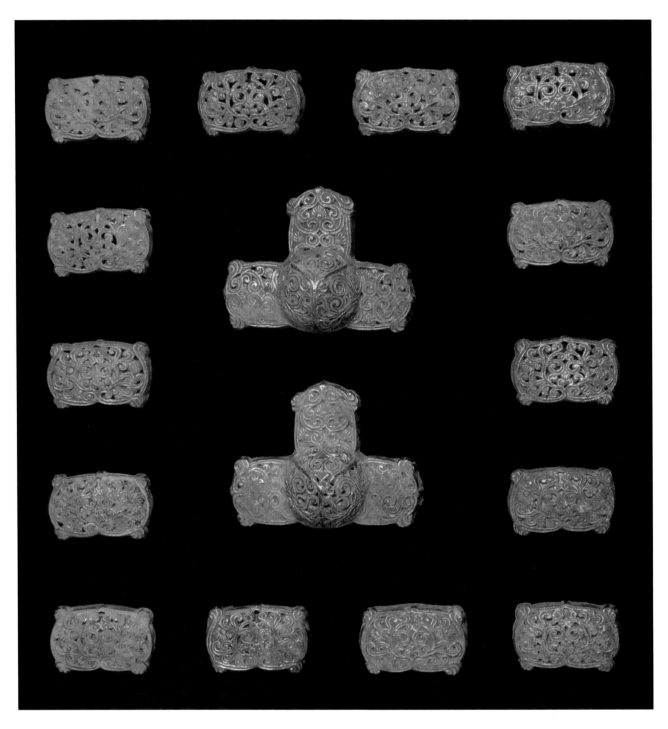

戰國馬飾 HS-093

Warring States period, Pierced and gilded iron plaques

D：5.3cm R：7cm (big)；L：4.1cm W：2.5cm (small)

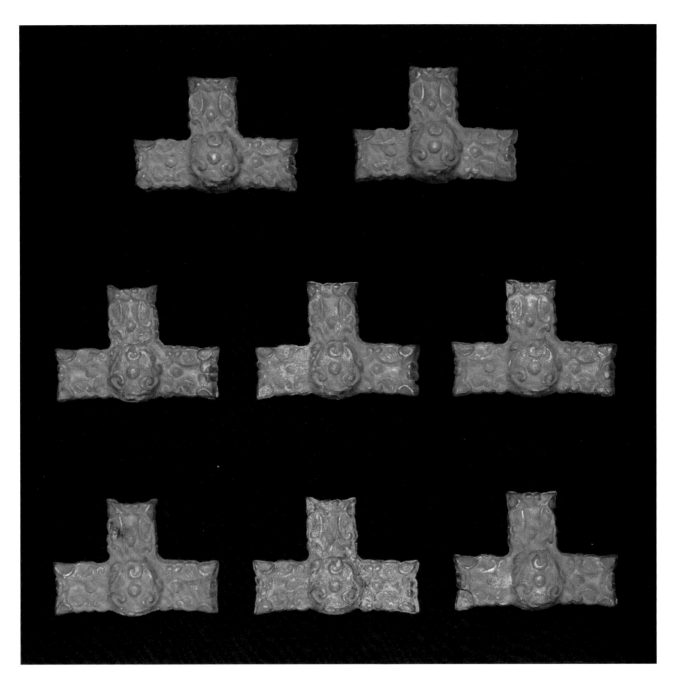

戰國馬飾　　　　　　　　　　　　　　　　　　　　　**HS-096**

Warring States period, Pierced and gilded iron plaques

D：4.3cm　R：6.4cm

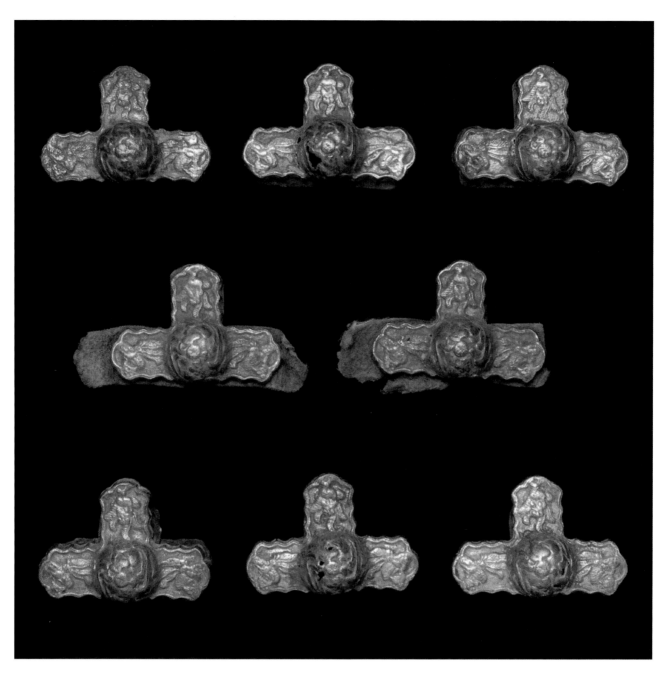

戰國馬飾

HS-091

Warring States period, Pierced and gilded iron plaques

D：4.4cm　R：6.7cm

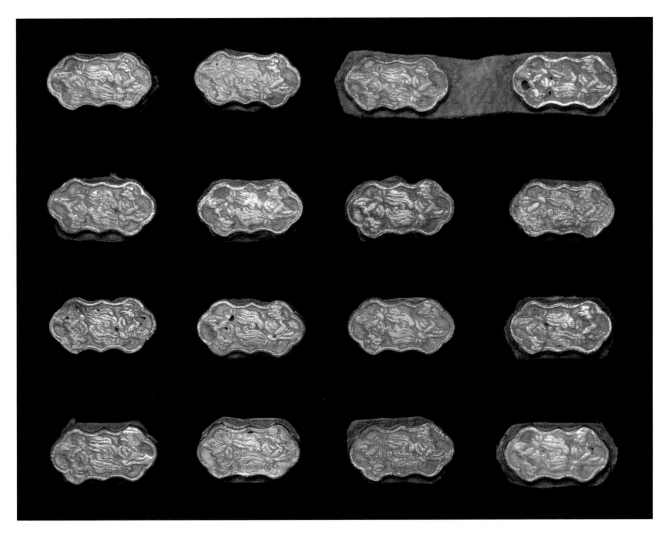

戰國馬飾

Warring States period, Pierced and gilded iron plaques

L：3.9cm　W：2.2cm

戰國馬飾 **HS-089**

Warring States period, Pierced and gilded iron plaques

L：3cm　W：1.8cm

戰國馬飾  **HS-094**

Warring States period, Pierced and gilded iron plaques　　L：3.5cm　　W：2.3cm

戰國馬飾

Warring States period, Pierced and gilded iron plaques　L：3.8cm　W：2cm

戰國馬飾 **HS-095**

Warring States period, Pierced and gilded iron plaques

L：5.8cm　W：3.7cm

戰國馬銜　　　　　　　　　　　　　　　　　　　　　**HS-097**

Warring States period, Iron snaffle bit

L：19.5cm　W：5cm

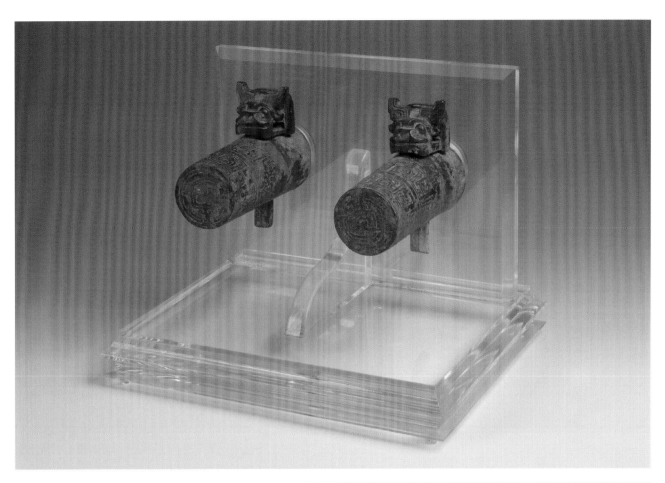

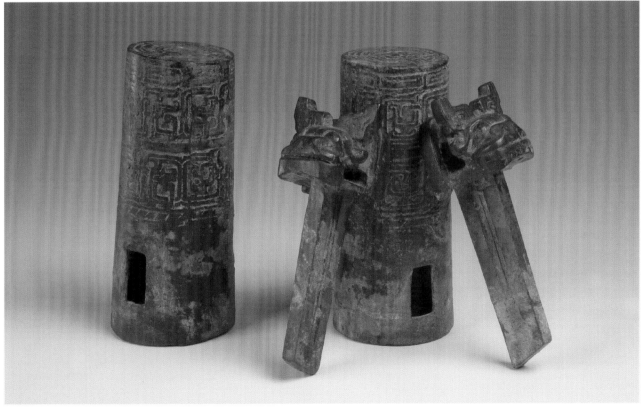

戰國馬車軸具　　　　　　　　　　　　　　　　　　　　　　　　　　**HS-099**

Warring States period, Bronze carriage fittings　L：11.5cm　W：4.5cm

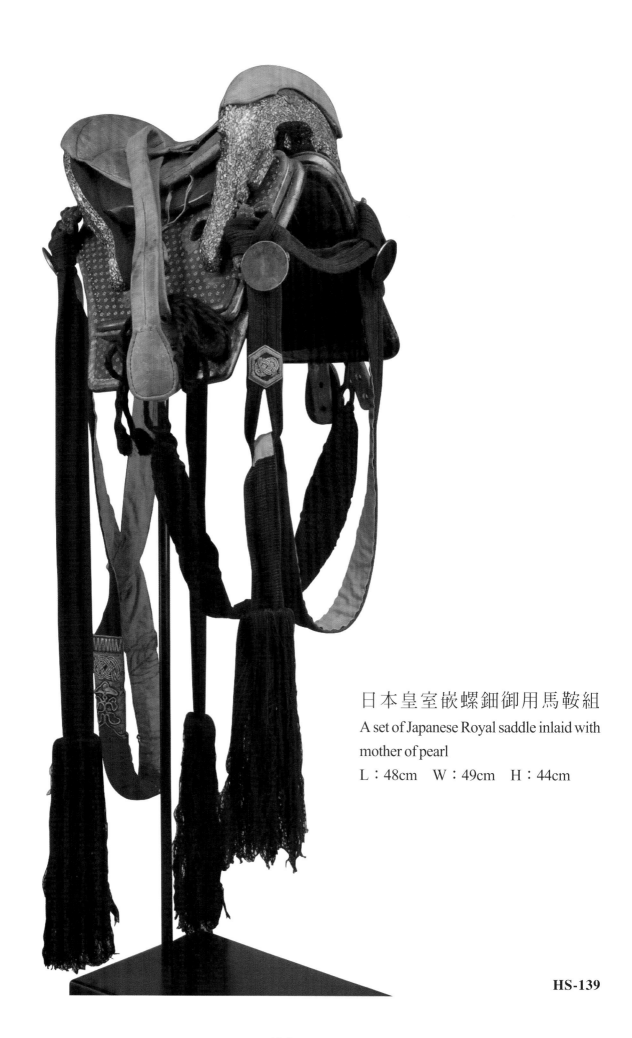

日本皇室嵌螺鈿御用馬鞍組
A set of Japanese Royal saddle inlaid with mother of pearl
L：48cm　W：49cm　H：44cm

HS-139

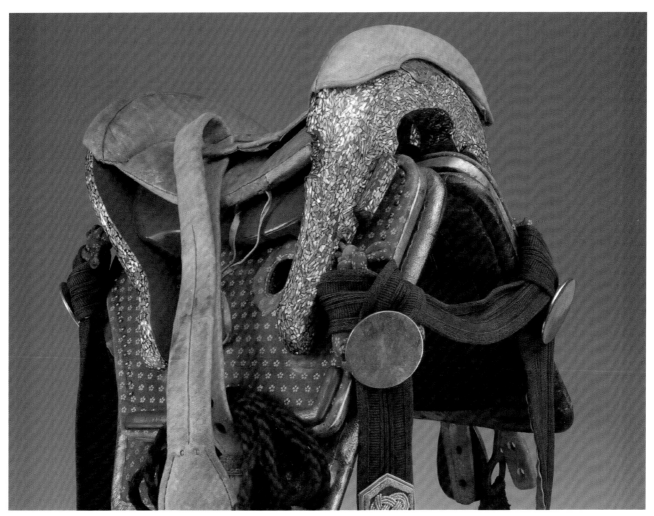

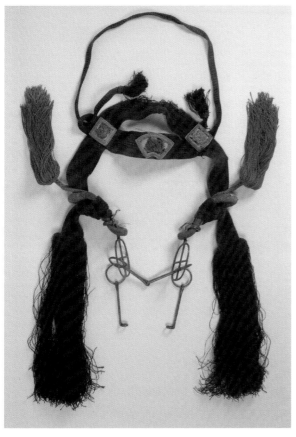

日式馬絡頭與馬銜

Japanese bridle

L：90cm　W：42cm

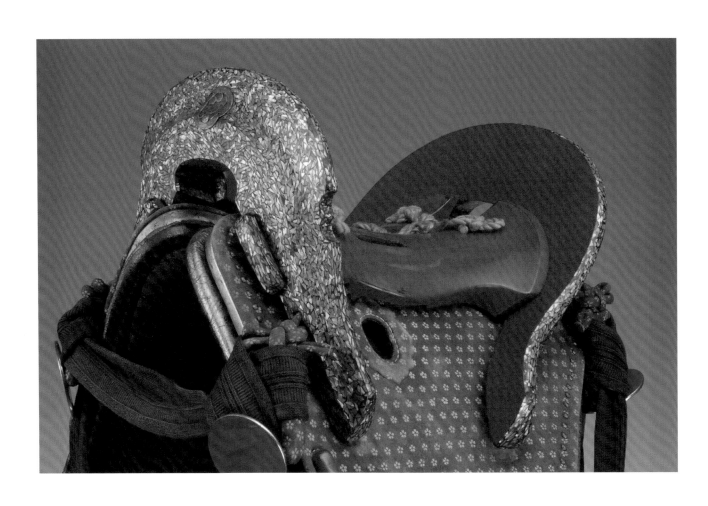

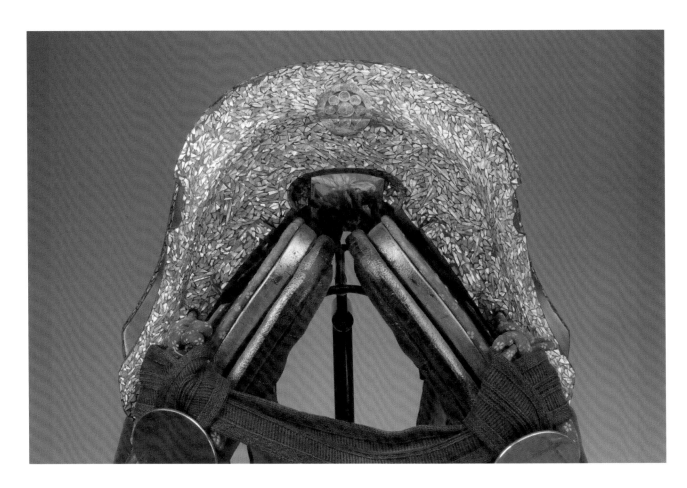

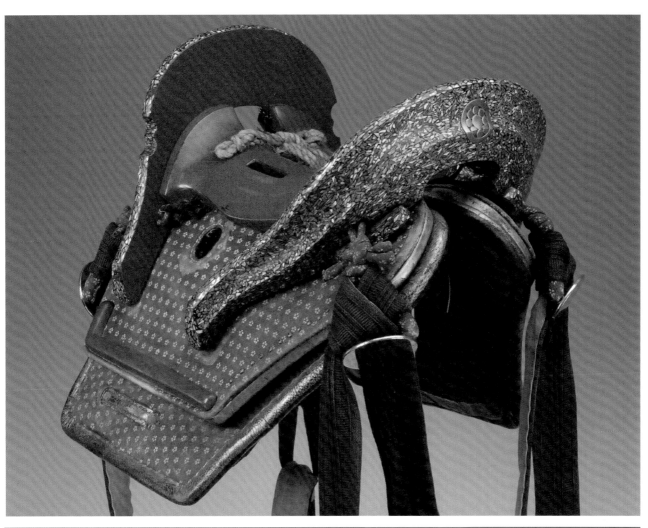

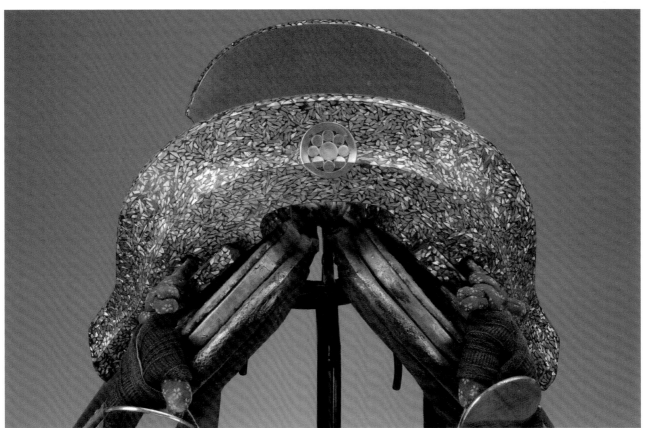

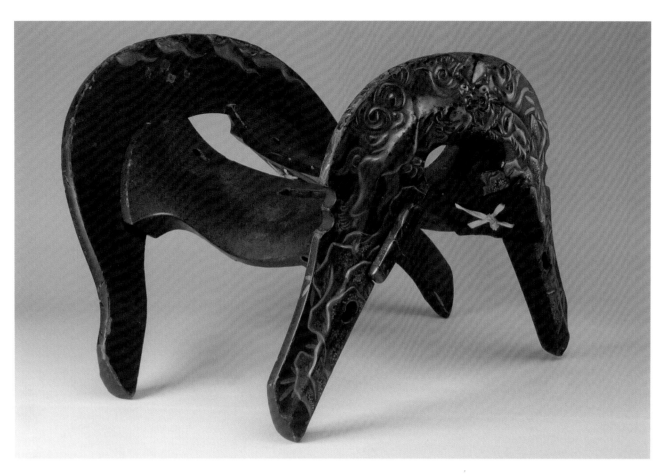

日本漆彩繪龍紋馬鞍

HS-128

Japanese Painted dragon patterns lacquered saddle

L：38cm　　W：43cm　　H：28cm

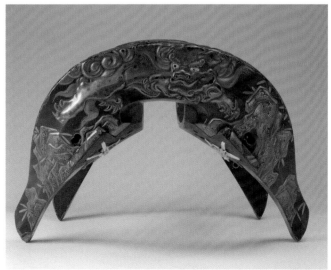
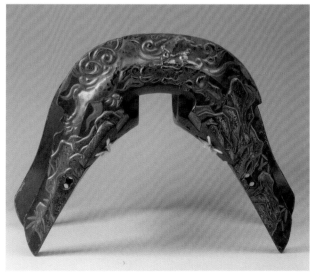

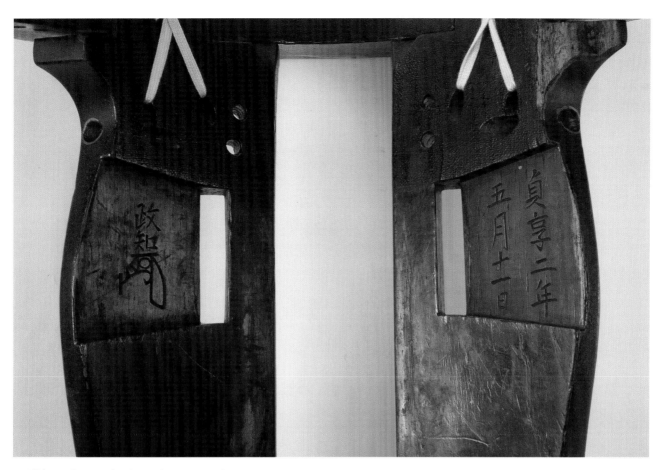

馬鞍底部　貞享二年五月十一日　Underneath marked with date

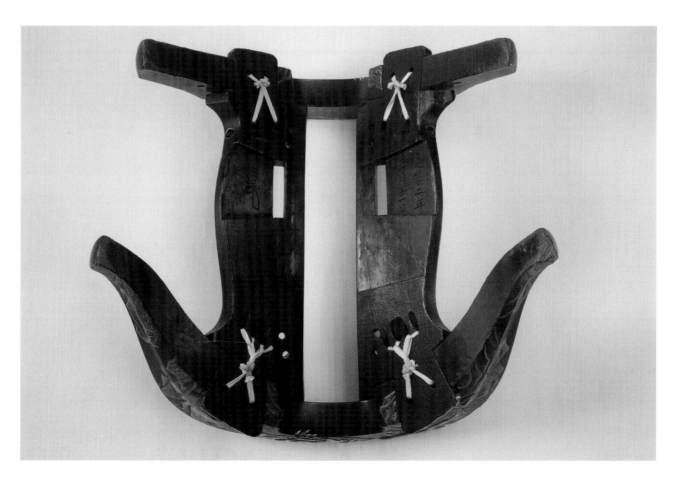

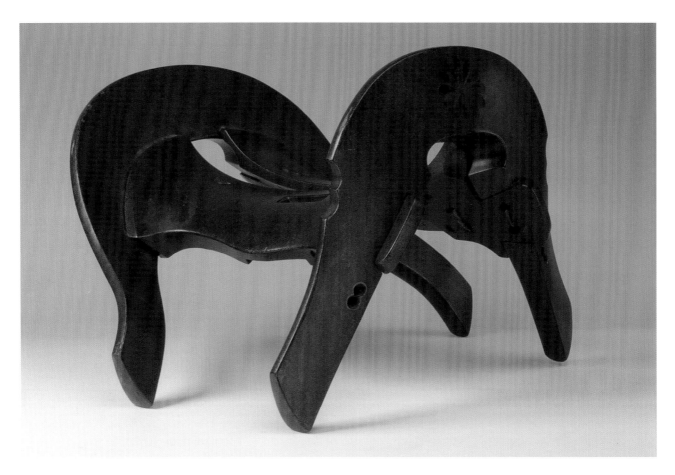

日本皇室漆彩繪菊花紋馬鞍　　　　　　　　　　**HS-129**

Japanese Royal painted lacquered saddle with crysanthemum pattern design

L：39cm　　W：35cm　　H：39cm

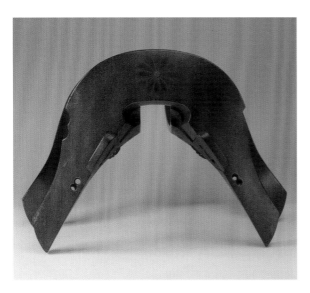 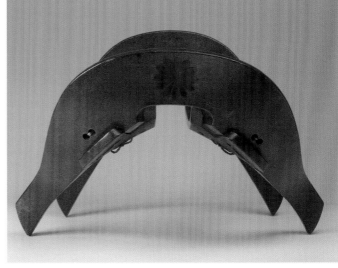

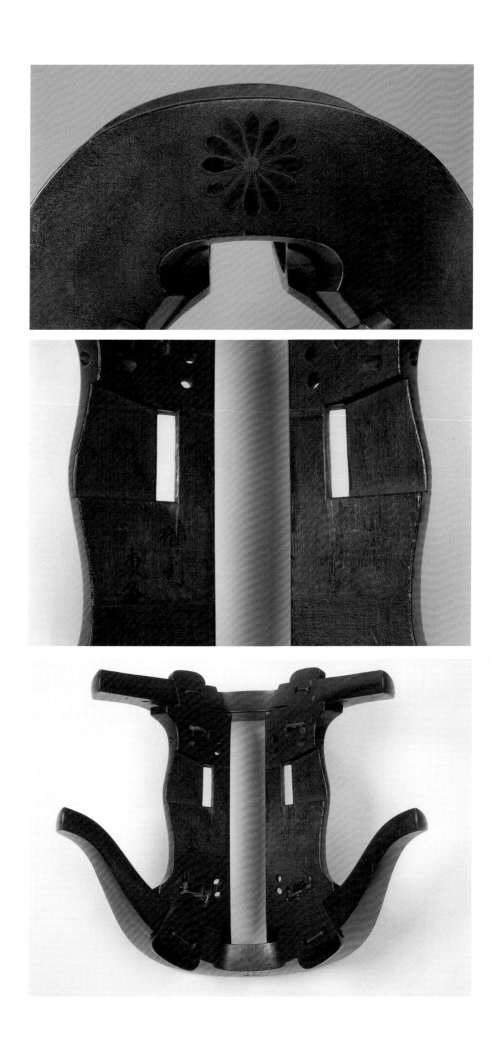

家徽飾馬披毯　　　　　　**HS-140**

Saddle rug with family crest

L：87cm　W：42cm

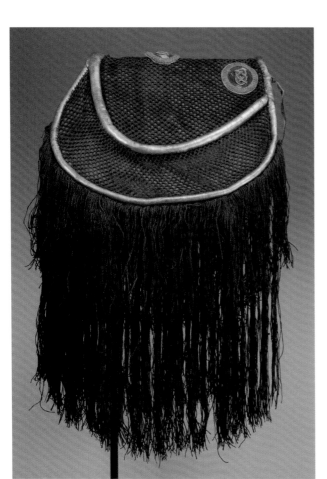

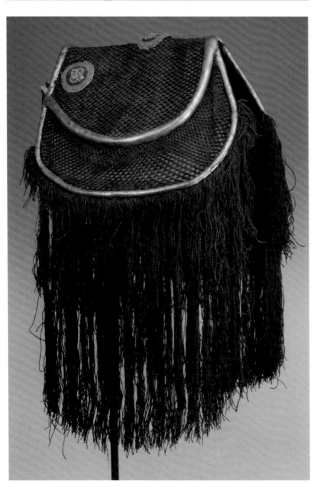

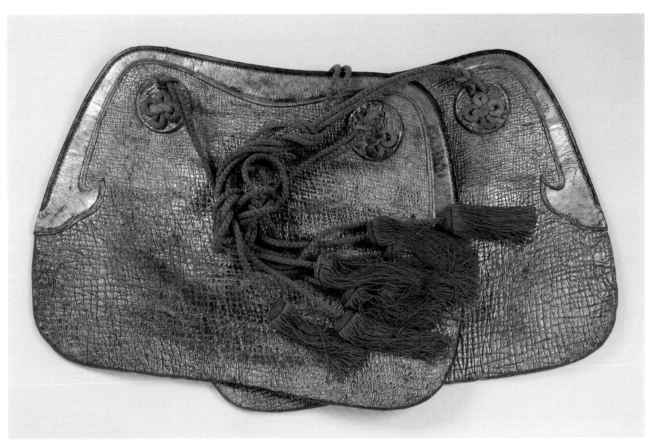

日本馬鞍障泥墊 **HS-145**

Japanese Saddle pads with four ornamental booses　67cm, 49cm

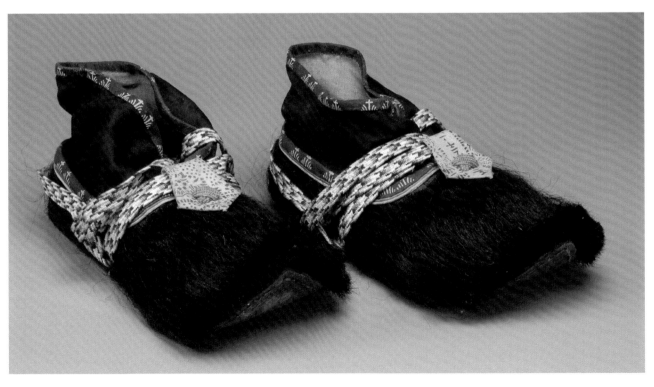

日本黑熊毛製鞋 **HS-142**

Japanese Shoes made from bear's fur　L：27.5cm　W：13cm

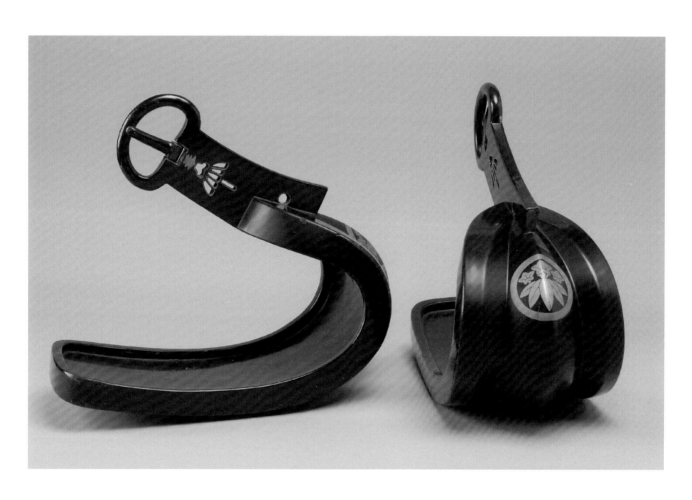

日本家徽飾漆馬蹬　　　　　　　　　　　　　　　　　　　　　**HS-082**

Japanese Lacquered stirrups with family crest

L：28cm　　W：13.5cm　　H：25cm

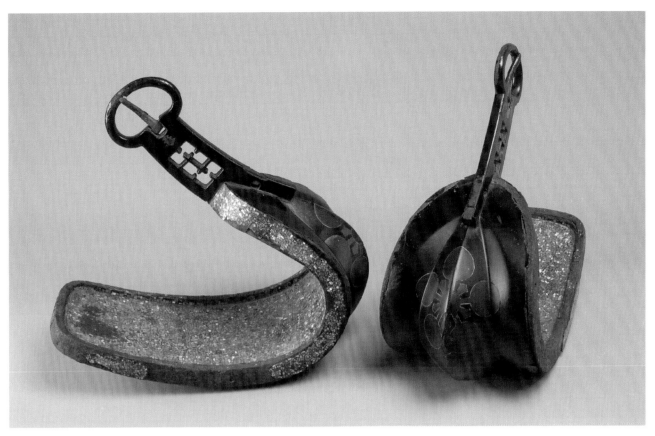

日本家徽飾嵌螺鈿漆馬蹬 **HS-081**

Japanese Lacquered stirrups inlaid with family crest and mother-of-pearl

L：29cm　W：13.5cm　H：27cm

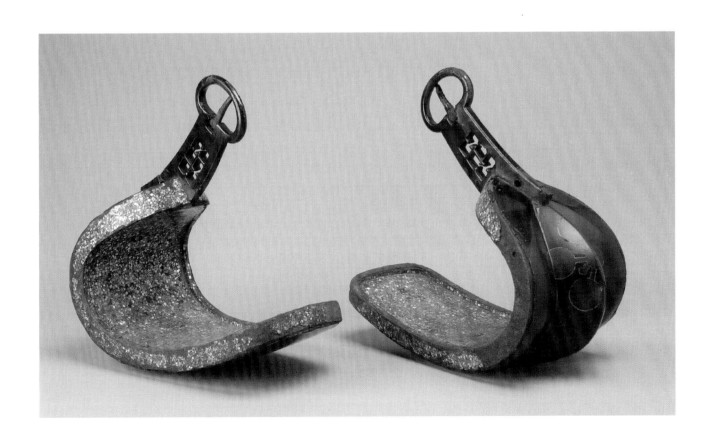

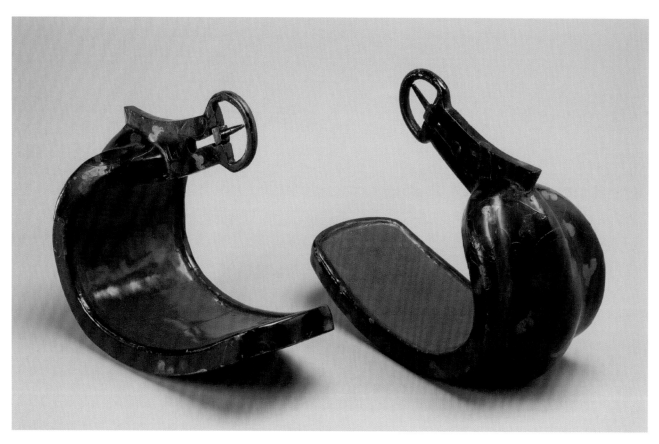

日本家徽飾漆馬蹬　　　　　　　　　　　　　　　　　　　**HS-085**

Japanese Lacquered stirrups with family crest　L：26.5cm　W：13cm　H：24.5cm

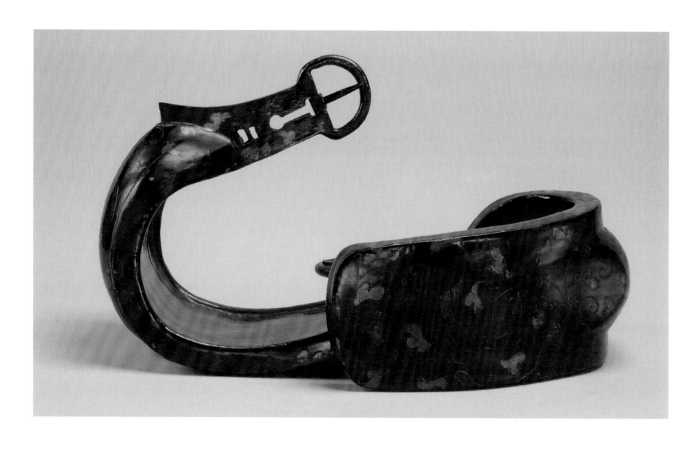

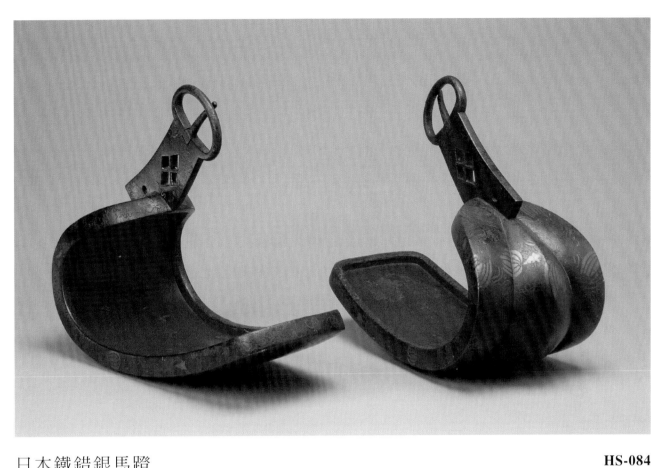

日本鐵錯銀馬蹬

HS-084

Japanese Silver inlaid iron stirrups　　L：30cm　　W：15cm　　H：25cm

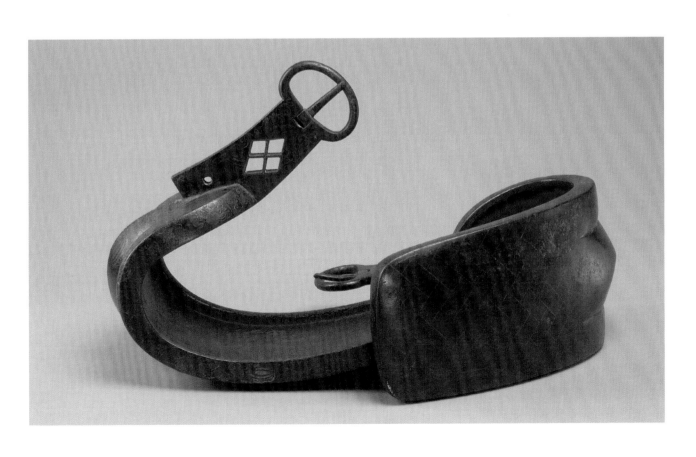

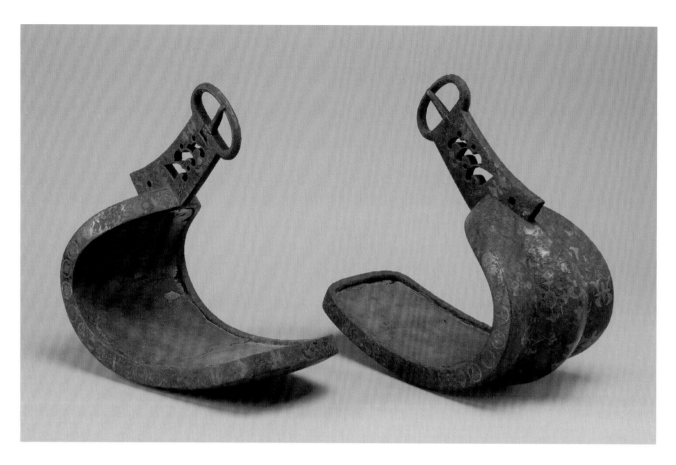

日本鐵錯金銀馬蹬　　　　　　　　　　　　　　　　　　**HS-083**

Japanese Gold inlaid iron stirrups　　L：28cm　　W：13cm　　H：25.5cm

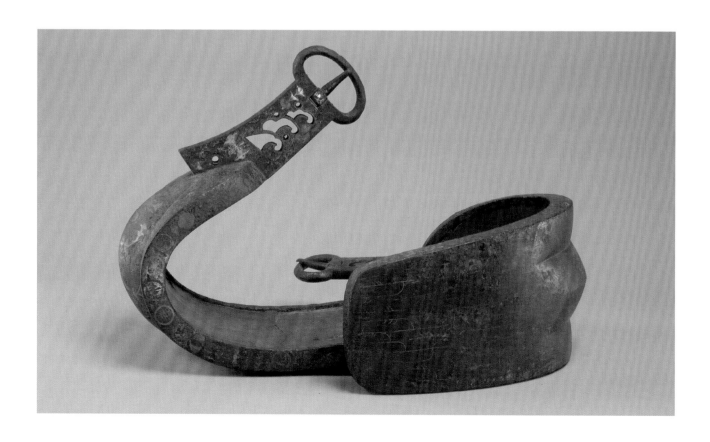

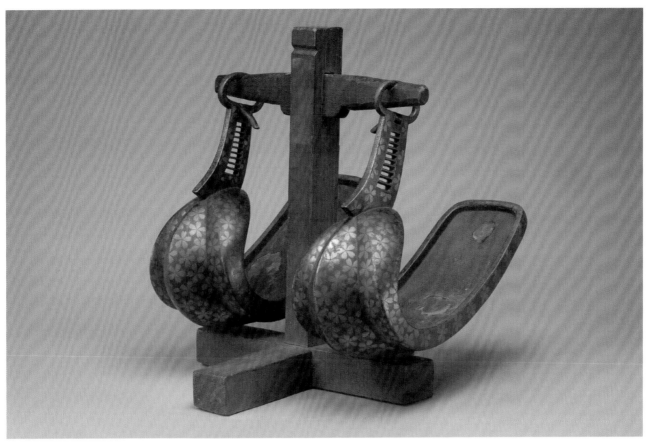

日本鐵錯銀馬鐙 **HS-143**

Japanese Iron stirrups silver inlaid　L：30cm　W：12.5cm　H：24.5cm

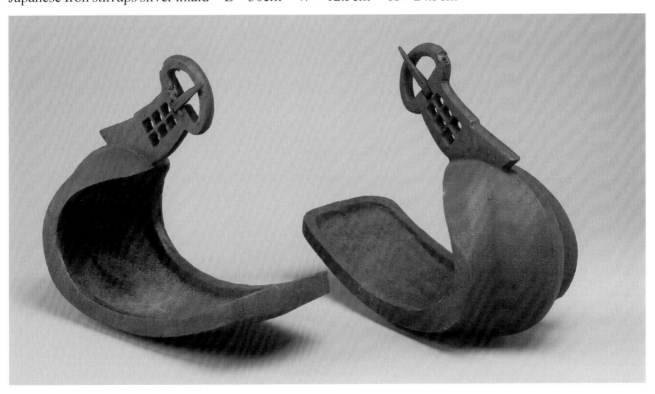

日本鐵馬鐙 **HS-086**

Japanese Iron stirrups　L：28cm　W：11.5cm　H：23.5cm

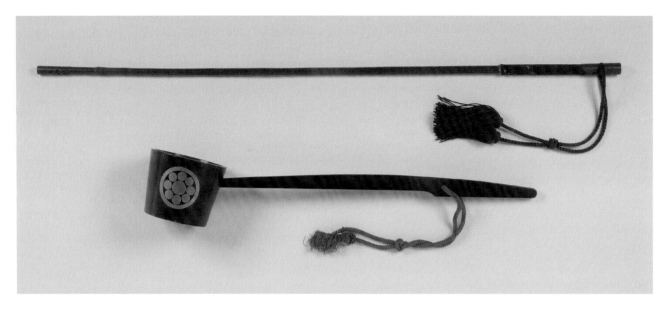

日式馬鞭和提杓
Whip L：91.5cm　　Laddle L：59cm
Japanese Horse whip and ladle

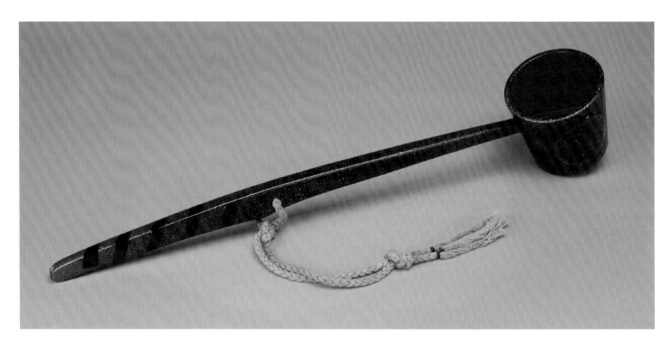

提杓　　　　　　　　　　　　　　　　　　　　　　**HS-144**
Ladle　L：45cm

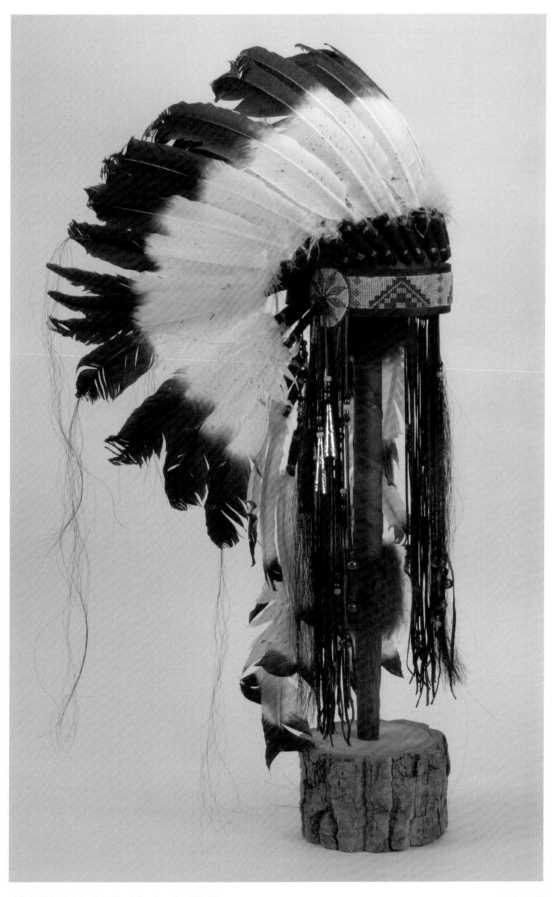

美國原住民印地安人頭飾　　　　　　　　　　　　　　**HS-154**

American aboriginal Indian warbonnet　　W：48cm　　H：92cm

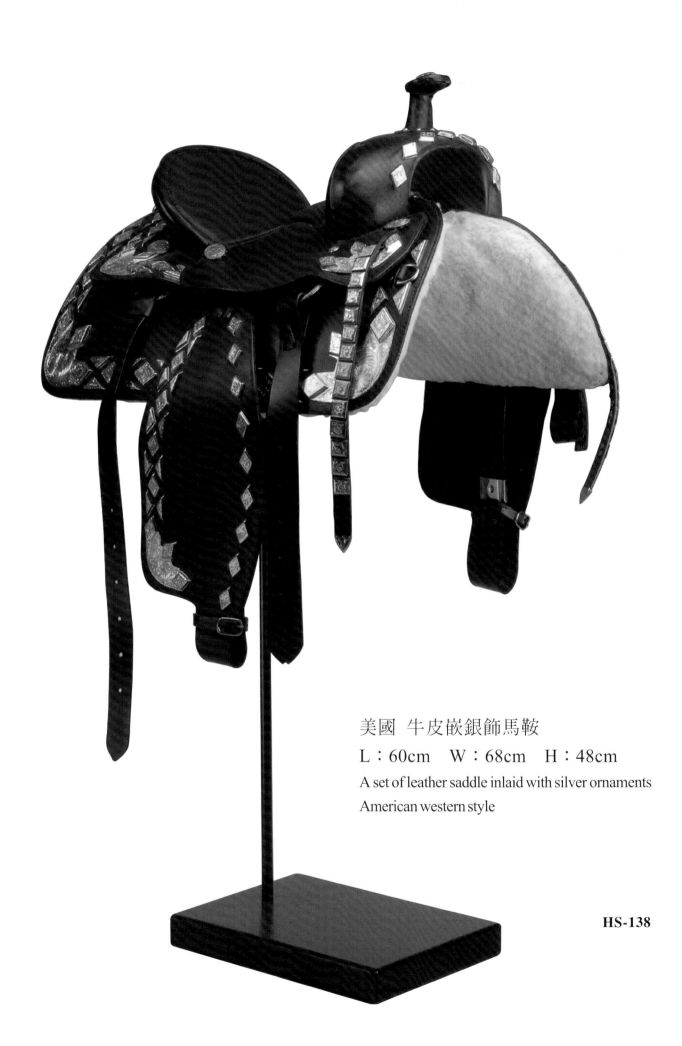

美國 牛皮嵌銀飾馬鞍

L：60cm　W：68cm　H：48cm

A set of leather saddle inlaid with silver ornaments
American western style

HS-138

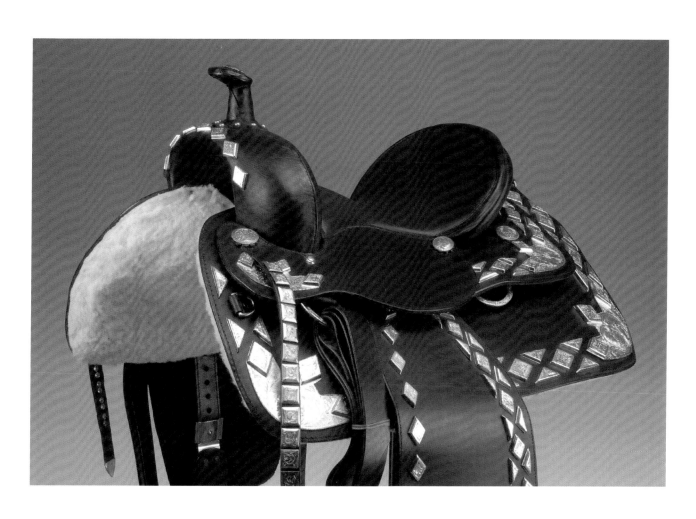

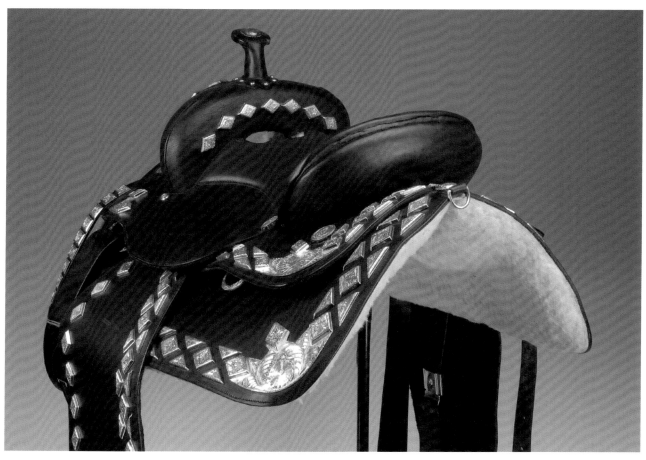

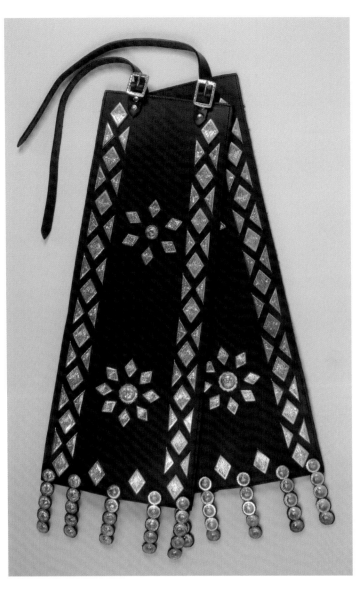

牛皮嵌銀飾配件
Silver ornaments inlaid leather girth
L：76cm　W：25cm

絡頭及韁繩配件

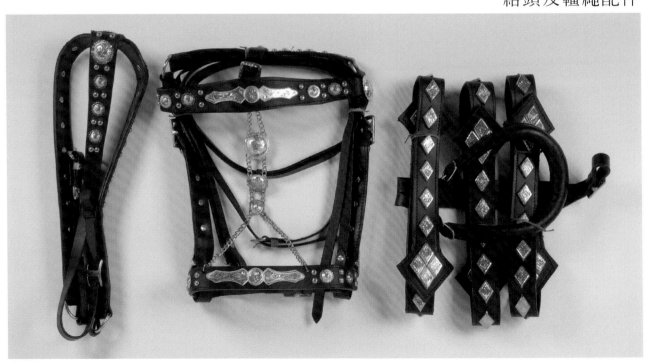

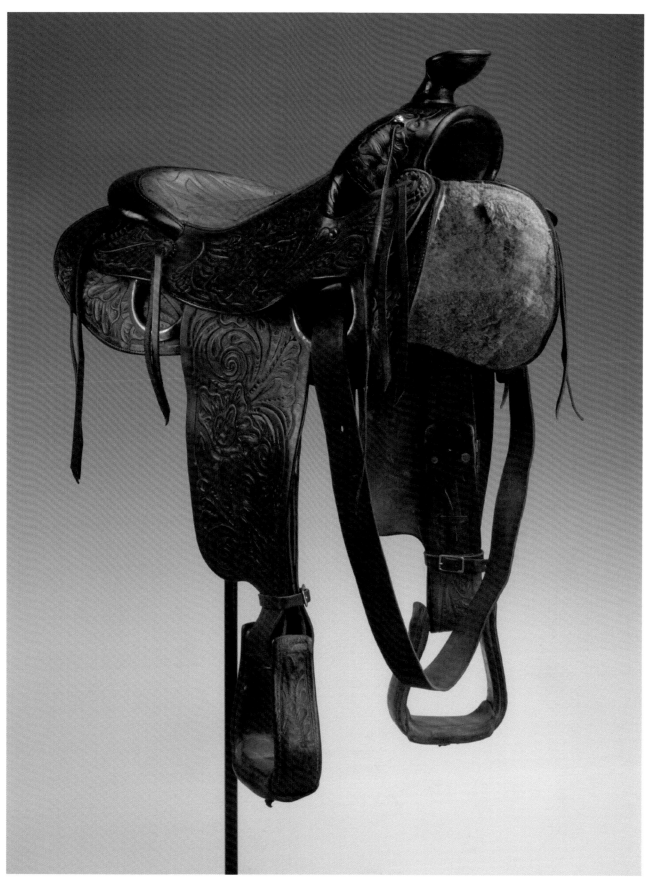

美國西部牛仔馬鞍組 **HS-149**

A set of Western cowboy saddle with pad and stirrups　L：65cm　W：55cm　H：42cm

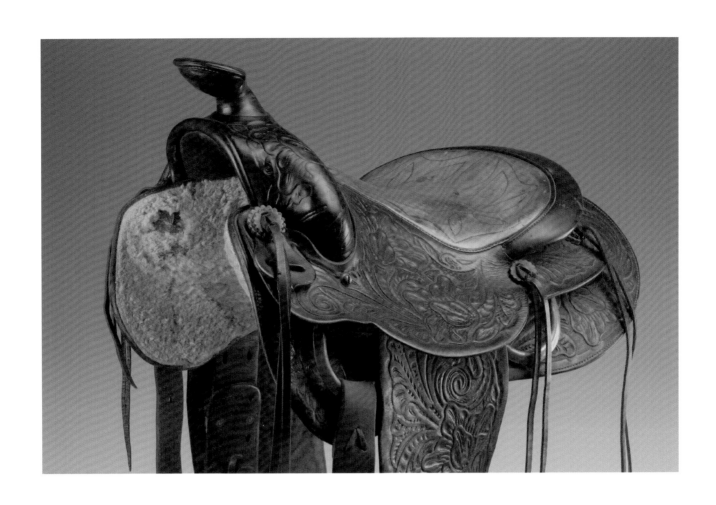

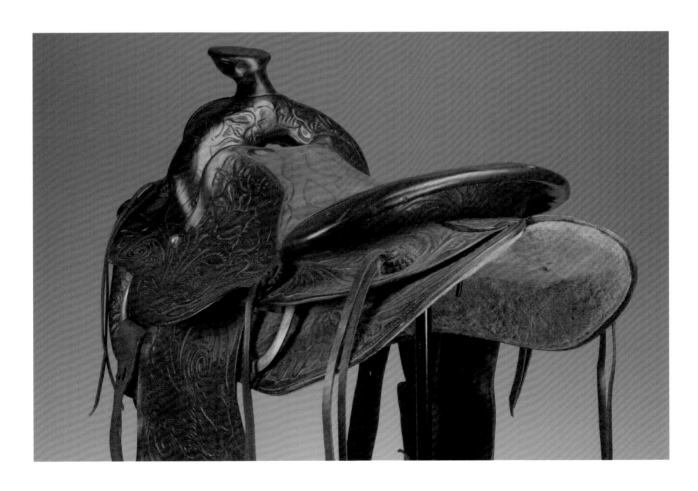

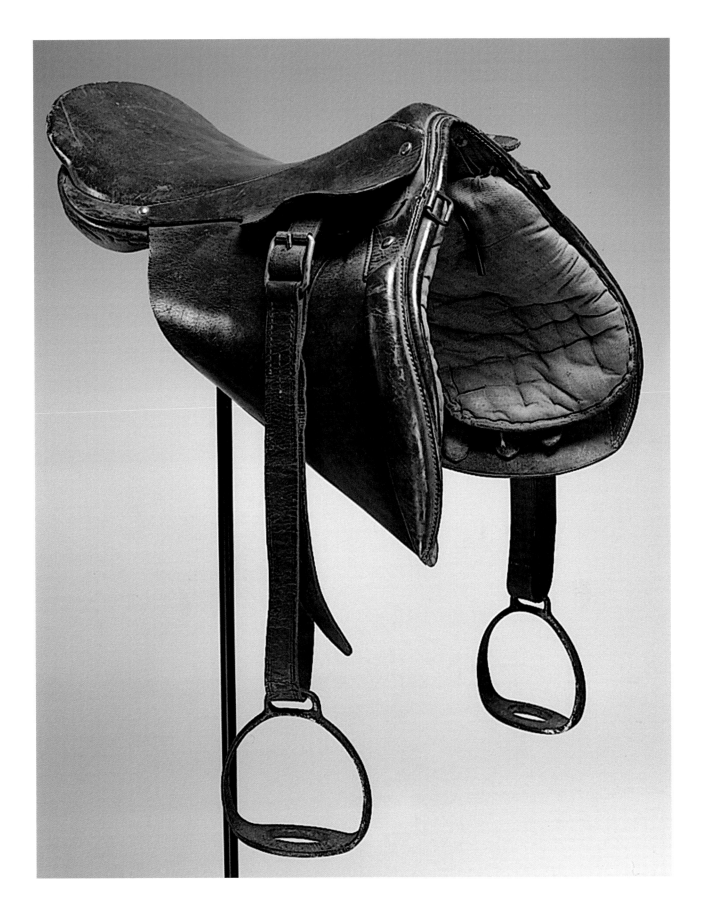

西洋皮馬鞍 **HS-008**

Leather saddle with stirrups Western style　L：44cm　W：37cm　H：33cm

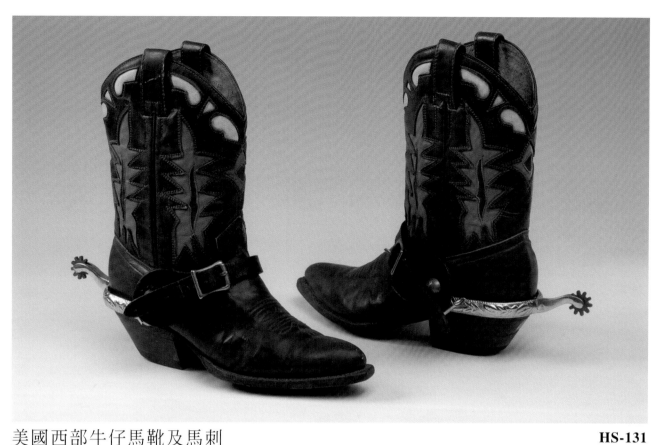

美國西部牛仔馬靴及馬刺　　　　　　　　　　　　　　　　　　　　**HS-131**

American Western cowboy boots with removable silver spur　H：28cm

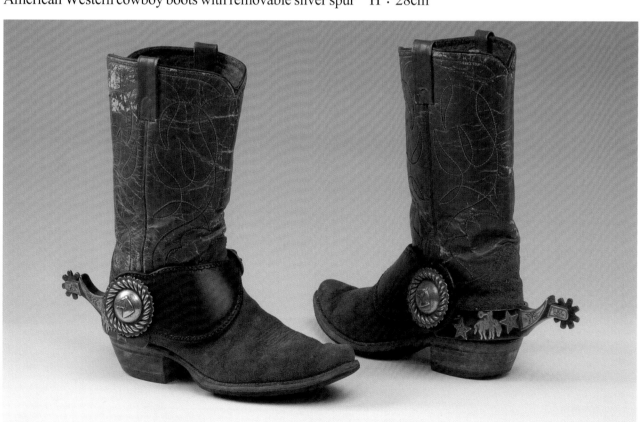

美國西部牛仔馬靴及馬刺　　　　　　　　　　　　　　　　　　　　**HS-130**

Western America cowboy boots with removable silver spur　H：35cm

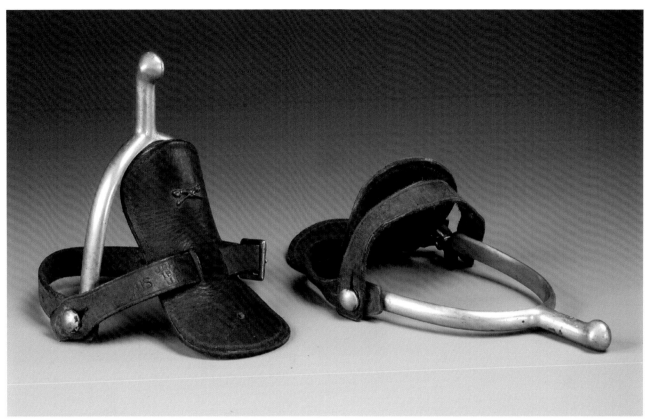

美國軍用馬刺 **HS-076**

Spur from American military　L：13cm　W：9cm

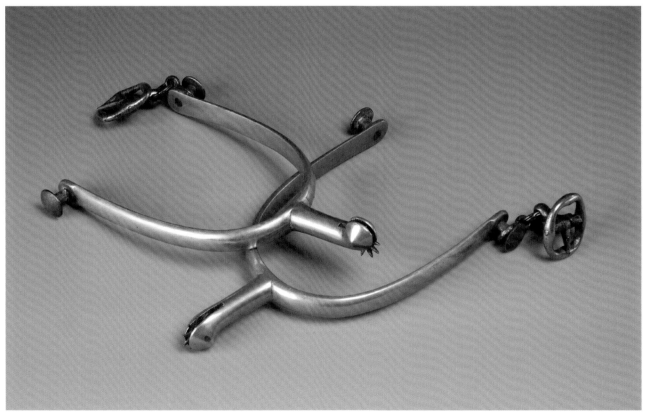

西洋女用馬刺 **HS-078**

Western style Spur for women　L：12.5cm　W：7cm

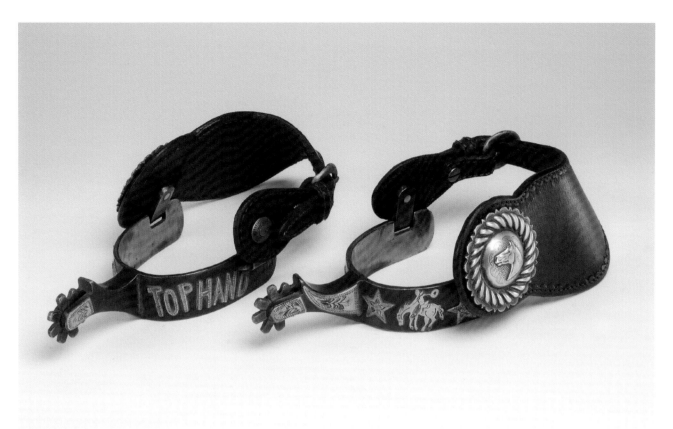

西洋鐵嵌銀飾馬刺 **HS-071**

Iron spur inaid with silver ornaments Western style　L：15cm　W：8.5cm

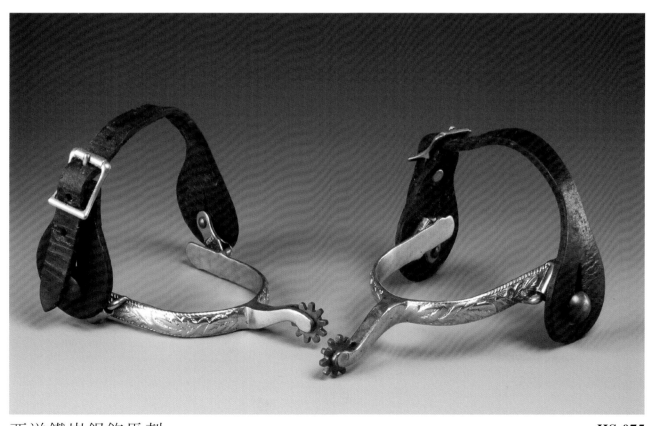

西洋鐵嵌銀飾馬刺 **HS-075**

Silver ornaments inlaid iron spur Western style　L：15cm　W：8.5cm

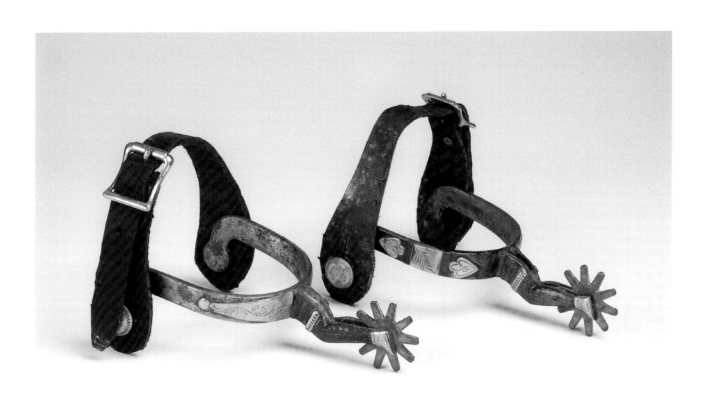

西洋鐵嵌銀飾馬刺　　　　　　　　　　　　　　　　　　　　**HS-075**

Silver ornaments inlaid iron spur Western style　　L：15cm　　W：8.5cm

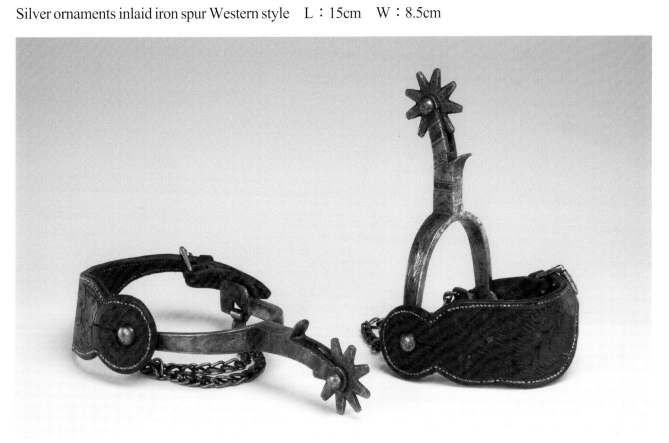

西洋鐵馬刺　　　　　　　　　　　　　　　　　　　　　　　**HS-074**

Iron spur Western style　　L：18cm　　W：9cm

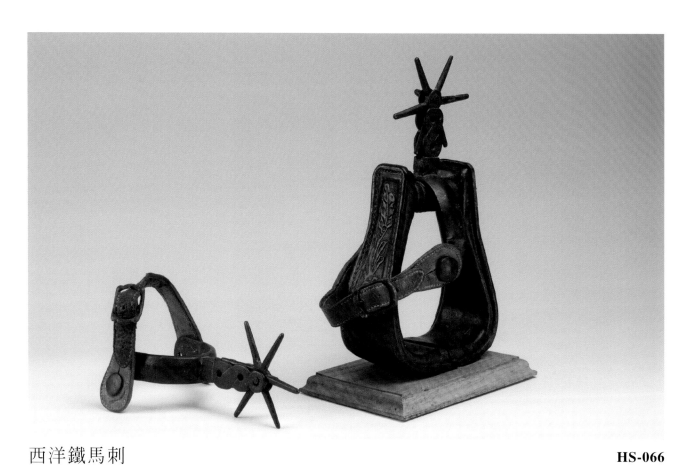

西洋鐵馬刺 **HS-066**

Iron spur Western style L：20cm W：9cm

西洋鐵嵌銀飾馬刺 **HS-072**

Iron spur inaid with silver ornaments Western style L：27.5cm W：8.5cm

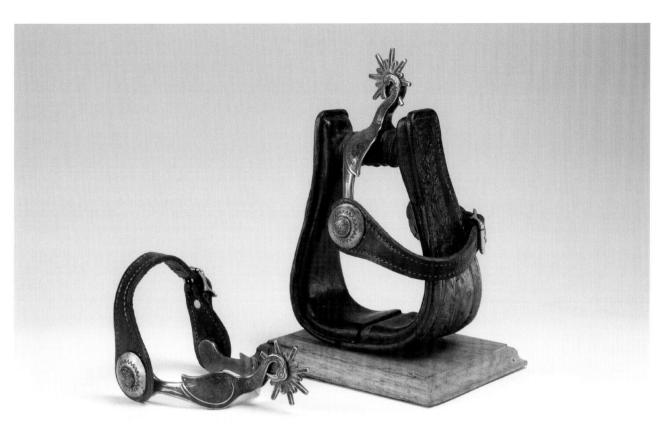

西洋馬刺　　　　　　　　　　　　　　　　　　　　　　　　　**HS-067**

Iron spur Western style　　L：15cm　　W：8.5cm

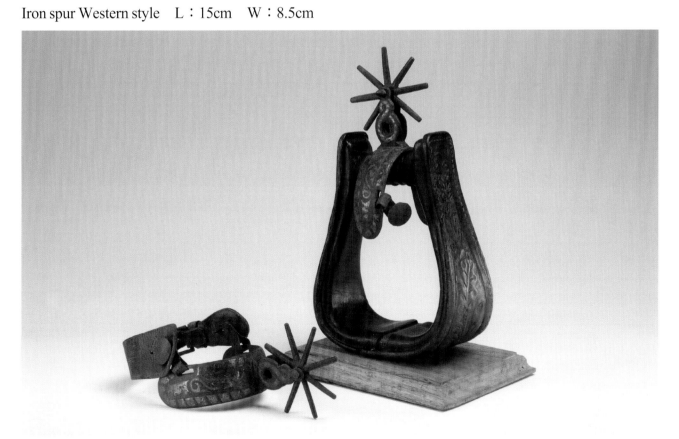

西洋鐵錯銀馬刺　　　　　　　　　　　　　　　　　　　　　**HS-068**

Iron spur silver inlaid Western style　　L：16.5cm　　W：9.5cm

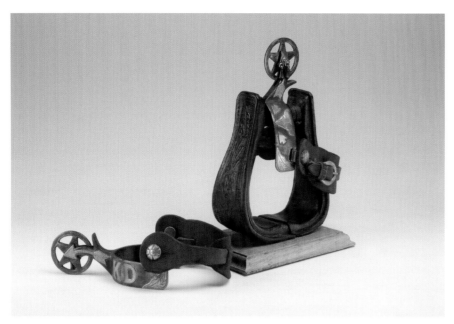

西洋鐵錯銀馬刺 **HS-070**
Silver inlaid iron spur,
Western style
L：17cm　W：8.5cm

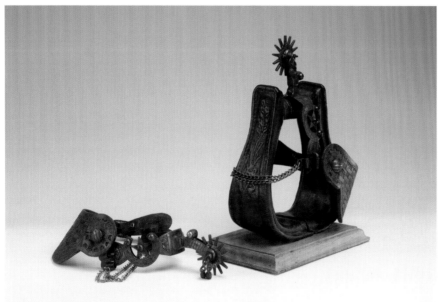

西洋鐵馬刺　　**HS-073**
Iron spur Western style
L：17.5cm　W：9.5cm

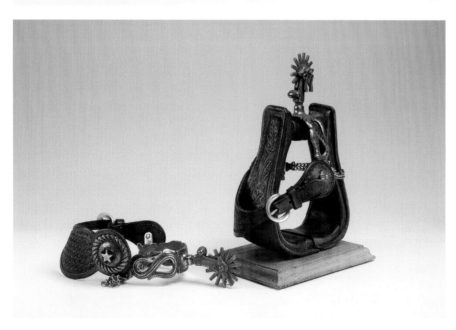

西洋鐵錯銀馬刺 **HS-069**
Silver inlaid iron spur,
Western style
L：17cm　W：8.5cm

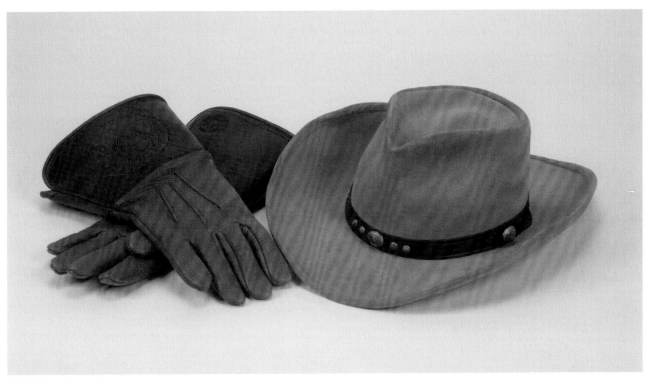

牛仔帽與手套 **HS-155**

Cowboy hat and gloves　Cap L：36.5cm, Glove L：33cm

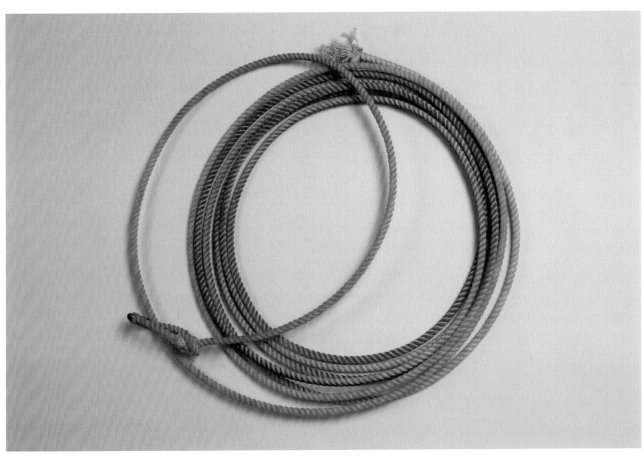

牛仔繩具 **HS-153**

Cowboy lariat　L：960cm

馬毯　　　　　　　　**HS-152**
Horse Blanket
L：163cm　W：80cm

西洋馬鞍袋　**HS-100**
Saddle bag Western style
L：40cm　W：24cm

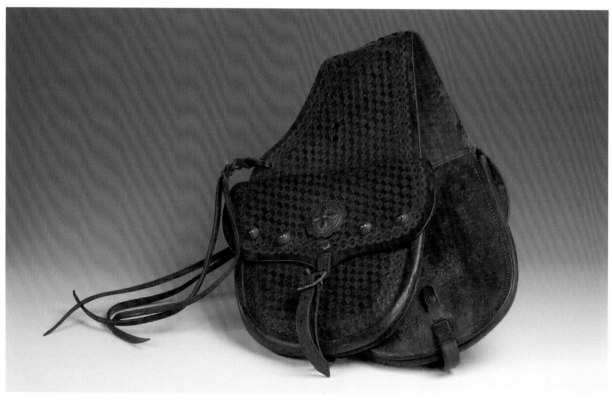

國家圖書館出版品預行編目資料

御馬金鞍——王度歷代馬鞍馬具珍藏展
Royal Saddles and Horse Accoutrements through the Ages
The Wellington Wang Collection ／王度著；林渝珊英文翻譯.--
臺北市：中華文物保護協會.2007.07
160 面：29.7 公分
ISBN 978-986-83584-0-9(精裝)
1.古器物 2.鞍 3.中國
797 96013485

御馬金鞍 ─王度歷代馬鞍馬具珍藏展

Royal Horse Saddles and Accoutrements Through The Ages

From The Wellington Wang Collection

出 版 者：中華文物保護協會	Published by: The Society Of Chinese Cultural Property Preservation
展 出 地 點：國立國父紀念館	National Dr. Sun Yat sen Memorial Hall
臺北市仁愛路四段 505 號	No.505. Sec 4, Ren-ai Rd., Taipei (101)
TEL: 886-2-2758-8008	TEL:886-2-2758-8008
FAX: 886-8780-1082	FAX:886-8780-1082
http://www.yatsen.gov.tw	http://www.yatsen.gov.tw
著 作 人：王度	Copyright Owner : Wellington Wang
編 輯 顧 問：莊芳榮　蘇啓明	Consultant : Chuang Fong Rung　Su Chi Ming
主 　　編：孫素琴	Chief Editor : Jessie Wang
執 行 編 輯：林渝珊　于志暉	Executive Editor : Angie Lin Yu Zhi-hui
蘇子非　謝承佑	Hsieh Chen-yu Su Tzu-fei
美 術 設 計：台苑彩色印製有限公司	Art Design : TAI YUAN Printing company
攝 　　影：于志暉	Photographer : Yu Zhi-hui
英 文 翻 譯：林渝珊	Translator : Angie Lin
審 　　稿：王錦川	Proofreader : Wang Chin Chuan
印 　　刷：秉宜彩藝印製股份有限公司	Printer : Bing-Yi Color Printing Company
出 版 日 期：西元 2007 年 7 月	First: Published July 2007
定 　　價：新台幣 2000 元	Price : NT$ 2000
經 銷 處：立時文化事業有限公司	Distributor : Harvest Cultural Enterprise Group
電 　　話：(02)2345-1281	TEL : (02)2345-1281
傳 　　眞：(02)2345-1282	FAX : (02)2345-1282
統 一 編 號：1009402704	

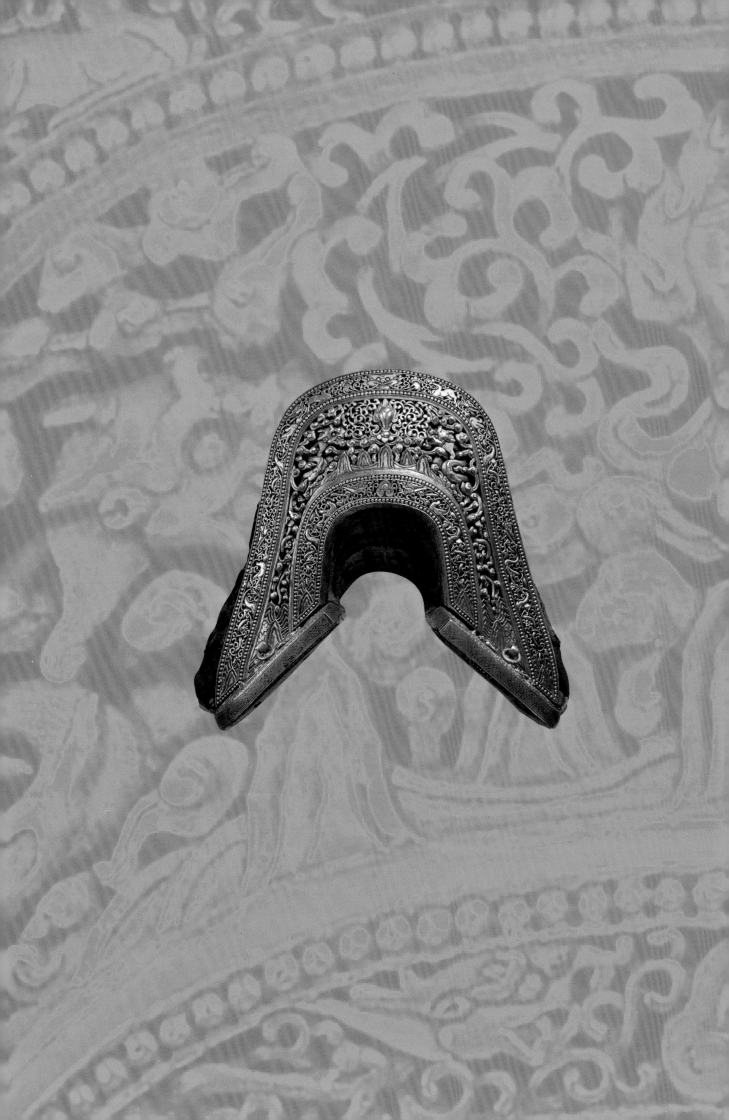